21SHIJI
GAODENG
YUANXIAO
MEISHU
ZHUANYE
XINDAGANG
JIAOCAI

21 世纪高等院校美术专业新大纲教材

标志设计

编 著 杨晓芳

BIAOZHI
SHEJI

安徽美术出版社

21世纪高等院校美术专业新大纲教材编委会

主 任	牛昕	巫俊		
副 主 任	武忠平	曾昭勇		
委 员	（按姓氏笔画顺序排列）			

马忠贤	王峡	王健	王玉红
王雷	方福颖	冯文	叶勇
田恒权	石祥强	刘刚	刘临
刘明来	刘超	刘晓雯	江河
李杰	李龙生	李方明	李华旭
李功君	李四保	李永春	李锦胜
庄威	孙志宜	孙晓玲	邢瑜
汪耘	汪炳璋	吴纯玉	吴同彦
何健波	季益武	陈可	陈林
陈琳	陈尚勇	周宏生	易忠
孟卫东	张彪	张玉春	张保正
张明明	杨子龙	杨天民	杨晓军
杨晓芳	胡是平	胡燕	赵文坛
高飞	高鸣	贾否	钱涛
陶宇	黄凯	黄少华	黄匡宪
黄朝晖	黄德俊	鹿少君	董可木
傅强	傅爱国	鲁榕	谢海涛
蒋耀辉	翟勇	翟宗祝	潘志亮
魏鸿飞			

策 划	曾昭勇	武忠平	谢育智
本册编著	杨晓芳		
责任编辑	徐维		
装帧设计	武忠平	徐伟	

图书在版编目（CIP）数据

标志设计 / 杨晓芳编著. —合肥：安徽美术出版社，2007.7

21世纪高等院校美术专业新大纲教材

ISBN 978-7-5398-1768-2

I. 标… II. 杨… III. 标志－设计－高等学校－教材 IV. J524.4

中国版本图书馆CIP数据核字（2007）第087412号

21世纪高等院校美术专业新大纲教材

标志设计

编著：杨晓芳

安徽美术出版社出版

（合肥市政务文化新区圣泉路1118号出版传媒广场14层 邮编：230071）

安徽美术出版社网址：http://www.ahmscbs.com

全国新华书店经销

合肥杏花印务股份有限公司印刷

开本：889×1194 1/16 印张：5.25

2007年8月第1版

2007年8月第1次印刷

ISBN 978-7-5398-1768-2 定价：35.00元

发现印装质量问题影响阅读，请与承印厂联系调换。

序

发展高等院校的人文学科教育，加快高等艺术教育的发展，这是推进素质教育、调整和改进高等教育的专业结构、促进高教事业发展的需要，也是促进高校学生的全面发展的需要。随着党中央国务院关于推进素质教育决定的实施，各地高等院校重视人文学科教育、重视艺术教育的风气正在形成。目前，全省已有30余所高校开设了美术、艺术设计等专业，还有若干民办高校已经或正在筹备开办这些专业，没有开办这些专业的高校，也大都建立了艺术教育中心或艺术教育教研室，对其他专业的在校学生进行人文和艺术教育。全省高等院校的艺术教育呈现出蓬勃发展的局面，形势非常喜人。

高等院校的艺术教育是推进素质教育的重要形式，也是提高当代大学生人文素养的重要手段。我们的高校毕业生不仅要有自己的专业知识和技能，要有良好的道德品质，而且要有一定的艺术和审美的素养，要有能够欣赏音乐的耳朵和感受形式美的眼睛，要有一定的艺术表现和创造能力，这才能真正成为全面发展的人，才能适应当今社会发展的需要，从而为社会多作贡献。

在高等院校进行艺术教育，不仅要抓好普通专业的大学生艺术教育，而且要办好艺术教育的专业。要通过加强学科建设，使我们已经或正在筹备开办的美术、艺术设计或其他专业的教育水平和教学质量得到提高，从而使质量水平的提高与总体上量的扩张同步发展。这就需要加强艺术教育的科研力量，促进学术交流，重视师资培训，抓好教材建设。其中，编写出版和推广使用高校通用的艺术教育专业教材，是提高艺术教育的水平和质量，加强学科建设的重要环节。

编写高等院校通用的艺术教育专业教材，是艺术教育的基础性工作，因而是一件大事。古人把著书立说视作"经国之大业，不朽之盛事"，这是很有道理的。为了做好这项工作，一要认真研究和把握教育部近年来颁发的有关学科的教学大纲和课程标准，在充分体现规范和标准要求的前提下，编出高校使用的教材，实现"一纲多本"；二是要切实面向教学实际，准确把握高校艺术教育专业相关学科的实际

状况，使编出的教材既能真正符合高校教学工作的实际需要，又能体现新的艺术教育科研成果和专业特色。只有在质量有保证，内容有特色，老师易教，学生易学的前提下，教材才能真正在高校推广开来。

由安徽美术出版社组织编写的这套教材，集中了全省以及外省、市有关高校一批专家学者、资深教师和艺术家的集体智慧，吸取了艺术教育科研工作的最新成果，也基本符合教育部颁发的教学大纲的基本精神和我国高校艺术教育的实际，适合各校艺术教育专业教学使用。这些专家呕心沥血，数易其稿，终成鸿篇，可喜可贺。我向同志们表示衷心的感谢。感谢他们为高等院校的艺术教育提供了优秀的通用教材，为高等艺术教育的学科建设奠定了坚实的基础，为进一步调整和改进高等艺术教育的专业结构提供了重要的条件。

当然，教材的建设和学科的发展一样，都不是一蹴而就的，而是需要一个过程，需要坚持数年的努力奋斗。目前推出的这套艺术教育类教材，包括美术教育和艺术设计两大类，与各地院校的专业设置是相配套的，在各高等院校推广使用过程中，肯定还需要不断吸收科研和教学的新成果，需要不断的修改和完善，使这套教材也能与时俱进，逐步成熟。我们设想，经过若干年的努力，一套更加完善成熟的艺术教育类高校教材必将形成，高等艺术教育学科建设也将得到进一步发展。

这套高等院校艺术教育教材已经编写完成，付梓在即，组织者、编写者和出版者要我说几句话，我乐见其成，写了自己的一些看法，和同志们交流。是为序。

徐根应

2006 年 12 月

目录

Henry Art Gallery

第一章　标志设计的基本理论

引　言

标志是社会文明变化的"标记"和"符号"。它记载着人类活动和社会变化及意识形态的转变。在人类文明历史发展的长河中，它和文字一样都有基本的沟通功能，有时一个准确的形象标志甚至无需任何语言文字的解释，就可让不同文化背景的人仅从标志的造型和内容就可感知意念，获取信息，成为国际通用的符号语言。在现代社会，大到国家国徽、小到私人标记，标志几乎无处不在，其作用也越发明显。它是塑造企业形象最重要的手段和核心所在。它从视觉上将直接影响人们对其所代表事物的认识。在名牌效应普遍受到关注的今天，著名标志已成为信誉和质量的象征、精神的激励、个人价值的体现、名牌企业的展示代表等等。其设计质量的优劣将直接影响到消费者对企业和商品的印象，从而影响人们对企业产品质量、价值的评价。因此，使标志成为最引人注意的沟通人与产品、企业与社会的符号，已成为企业发展最佳、最直接和最有效的方式之一。可见，在科学文化和社会经济高度发达的今天，标志越来越富有现实意义并发挥着重要的作用。它已成为人们相互交流的有力手段，因此也成为艺术设计领域里的重要课题。

第一节
现代标志的概念

标志是商标、标记、符号的统称。在日常生活中，标志无处不在，是公司、政府机构、学校、学术团体、工商企业等单位的特定标记和荣誉的象征，在社会和商业活动中，有着重要的价值。它以优美的艺术形象、完整的构图形式，给人留下深刻

的印象和美好的记忆。标志的英文单词为"Symbol"，即符号、记号之意，它与"象征"为同一词。作为一种象征艺术，它从不同的角度代表着不同的象征意义，以其简单、易懂、易识别的特性，把要传达的内容转换成图形语言，用形和色来传达企业或产品的信息，通过视觉符号体现企业的个性，传播企业的文化。符号标志与文字一样有着基本的沟通功能。标志有时可以缩小文字的沟通壁垒，使不同文化背景的人取得思想上的沟通，从标志造型和内容上去感知意念，获取信息。

图1-1　Youth Adventure 图载《电子图片库》

图1-2　UMC 图载《电子图片库》

图1-3　伊藤食品公司　图载《电子图片库》

图1-4　Montreal'99 图载《电子图片库》

图1-1

图1-2

图1-3

图1-4

现代的标志设计是指经过设计的，由特殊图形或文字构成的，以象征性的语言、特定的造型和图案来传达信息，表达某种特定含义和事物的视觉语言。它不仅具有事物存在的单纯性指示作用，还以特定而明确的造型，将信息快速准确地传播给社会大众与组织。作为一种视觉识别符号，标志有着它独特的艺术语言——简洁、单纯、含义准确、易认、易解、易记、易欣赏、易做。它像信号那样使人在瞬间注意它、识别它、记住它，符合了现代媒介材料制作和媒介传播的特点。它利用图形、文字构成具体可见的象征性的视觉符号，并将这一视觉符号中的内容、信息、观念传达出去，影响受众的态度、看法和情感等，从而达到树立品牌、形象的目的。标志以造型为媒介，使受众不仅记住它的外形，还要更深地理解其深厚的内涵和价值，从而使受众易于接纳多元的思想、精神文化，并能经得起时间的考验，给受众留下深刻的印象。

图1-5 奇迪集团 图载《形象设计》

图1-6 VITRIA 电子商务公司图载《标志设计实务》

图1-7 '99园艺博览会 图载《包装与设计》

图1-8 图载《形象设计》

图1-9 中国联通 图载《标志设计实务》

图1-10 图载《标志设计》

图1-11 图载《包装与设计》

第二节
标志的功能

从汉字的字义上讲，"标"字的基本含义是标准和记号，"志"字的基本含义是记住的意思。标志的功能就是将一个复杂的概念或事物的本质特征以简洁的形象表现出来，并通过视觉手段进行有效的传达，让人通过标志记住它的基本含义。其具体的功能性主要体现在以下几方面：

一、识别功能

标志就是将企业或组织机构这样一个复杂庞大团体的所有属性都归纳在一个视觉符号中，使受众在极短的时间内，不但能够从众多的不同行业、竞争企业的标志或同类产品的标志中将之明显区别出来，同时还可远距离将之轻松识别出来。当今，市场上的商品种类繁多，同类、同品种的产品，其质量、档次、特点都各有不同。有了标志的识别功

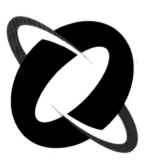

图1-5

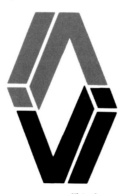

图1-6

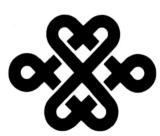

图1-9

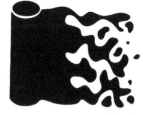

图1-10

EXPO'99
KUNMING

图1-7

图1-8

Metasource

图1-11

能，消费者就可根据不同的商标，区别同类商品的不同品牌和不同的生产厂家，并以此进行比较与选择。商业企业在经营商品的不同品牌和不同生产厂家时，还可用自己的商标表示各自的经营特色。可见，标志的识别功能能实现直接沟通，成为消费者和产品、企业、商家之间的桥梁。

图1—14

二、宣传功能

宣传功能是标志的基本功能，它是在传播者与传播对象之间进行的一种通过信息的授受和反馈而展开的社会互动行为，是人们对其所代表的事物及商品最好的自身宣传。这种宣传的过程同时也是一种信息共享的过程。在信息交换的过程中，各品牌标志，以其优美的图形、亮丽的色彩和深厚的寓意象征着产品的质量与特色，吸引着消费者的兴趣，刺激消费者的购买欲望。而那些知名品牌在赢得消费者信任与好评的同时，也成了优质和实力的象征，其标志在消费者购买商品时具有指示的作用。另外，标志图形易于制作和推广，是一种简便的广告形式，在现代信息社会里，发挥着独特的宣传作用。标志通过宣传功能既提高了产品的自身价值，体现了企业的整体形象，又扩大了产品在消费者中的影响力和号召力。

图1—15

图1—12　Shell　图载《电子图片库》

图1—13　台湾咖啡　图载《形象设计》

图1—14　西域旅游　图载《标志设计实务》

图1—15　亚铨国际贸易　图载《中国标志创意》

图1—16　百事饮料　图载《装潢设计大百科》

图1—17　图载《电子图片库》

三、法律功能

标志除了可反映商品的出处、质量的保证和标志拥有者的信誉外，还具有更深层的意义。企业标志及商标的专用权受法律保护，其他任何企业不得仿效或使用。它表明了该企业和产品与同类企业和产品之间的区别。合理运用标志，对凭借法律手段有效地维护本企业和产品的形象、信誉、质量、价值，杜绝外来的侵犯和仿冒，起到很好的自我保护作用，同时也在很大程度上对消费者的利益起到保护作用。目前企业商标在世界上大多数国家都可以进行注册，并受到这些国家法律的保护。

图1—12

图1—13

图1—16

图1—17

图1—18

图1—19

图1—21

图1—22

图1—18 皮尔－卡丹 图载
《标志设计》

图1—19 2008年北京奥运标
志 图载《标志设计
实务》

图1—20 中国国际航空公司
图载《标志设计实
务》

图1—21 美国微软Windows操
作系统 图载《标志
设计实务》

图1—22 宜兰国际观光年 图
载《标志设计实务》

图1—23 天歌羽绒制品集团
公司 图载《标志设
计实务》

四、美化功能

　　标志作为企业、团体和产品的象征，同时也是一种艺术的表现形式。如果标志的设计简洁明快，具有良好的审美形式，就会产生艺术感染力，增强大众的记忆，引发人们对企业、团体和产品的好感，从而提升产品、企业和团体的形象价值。例如：在奔驰、宝马等汽车的车身上配以精美的标志，不仅宣传了标志，也美化了名牌产品自身形象，增加了商品的魅力。企业和产品的影响力就会迅速扩大。好的标志放在产品包装上不但能装饰画面，也起到增强可信度的作用，使消费者不至于只被好的外观所迷惑，更重要的是做到保证质量、信誉，使消费者看清商标，放心购买。

五、交流功能

　　标志作为世界经济文化的通用语言，在国际贸易交往中，充当着通行证的角色。有了它，就能顺利地进入国际市场，既能扩大企业和产品在国际市场上的影响范围，又能增强企业和产品与国际间的交流，为本土的名牌走向世界名牌创造条件，增强了国际市场的竞争力。例如：海尔集团为了在国际上树立自己的品牌形象，在海外设立了许多分支企业，这些分支企业最大的共同点就是都无一例外地使用"海尔"这一品牌。通过这些举措，海尔在国际贸易交流中的影响力日益扩大，最终成为世界知名的名牌。

图1—20

图1—23

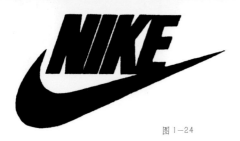

图1-24

随着全社会对商标运用的普及和重视，企业必须加强商标意识，妥善保护和运用这一具有巨大价值的无形资产，使之更好地为企业经营发挥作用。值得注意的是，关于商标及商标设计的管理法规，不同的国家有着不同的规定。因此，了解相应的商标法规也是商标设计成功的保证。

图1-26

图1-25

第三节
标志的分类

一、商标

商标是企业为了区别商品的不同制造商、同类产品的不同类型、牌号，为某种商务贸易、商业、交通和服务等行业活动而制作的标志。商标经有关部门审核后获得登记注册，被广泛应用于商业领域，起到区别和竞争市场的作用。通过法定注册的商标具有保护生产企业和消费者利益的作用。商标一经注册，将使用几年甚至几十年，它与企业、产品的命运相连同时经受时间的考验。

商标同时也是企业产权的有机组成部分。随着商品经济的发展，商标已成为企业产品、企业形象和信誉的象征，驰名商标更是如同一种承诺与保证，是企业的无形资产，凭借它开拓市场，可使企业发展一日千里，成为创造产品形象和企业视觉形象的核心。对消费者而言，商标是识别企业商品的依据；对企业来说，它是企业的代表和一种经营、管理的手段；对社会来说，商标则是一个国家的经济文化和设计水平的侧面反映。

图1-27

图1-28

图1-24 耐克 图载《现代标志设计》

图1-25 Adobe软件公司 图载《标志设计》

图1-26 万事达信用卡 图载《世界商品设计精华》

图1-27 得乐饮料 图载《世界商品设计精华》

图1-28 苹果电脑 图载《电子图片库》

图1-29 马鲁赞汽油化学有限公司 图载《小题难做》

图1-29

二、徽标

徽标是包括身份和社会组织、文化、团体、会议、活动等的标志，最初是由徽章演变而来的。徽章也称家徽，从个人使用发展到家族使用，一般用以表示身份、职业等，现在成为企业、社会以及集会、活动、节日等使用的某种固定的标志。如国徽、军徽、团体徽章、纪念性或活动性徽标等均属于这一类的标志。它使人们树立某种理念意识，并表现某种行为特征和气势氛围，成为具有特殊内涵的标志形象。

徽标广泛应用于政治、经济性质的各种社会团体、组织机构和专业化、社会化活动，是代表政府机构、学校、出版社、饭店、商场的形象及所举行的会议、演出、展览、运动会等活动的性质、特征、主张、精神等的标示性符号。

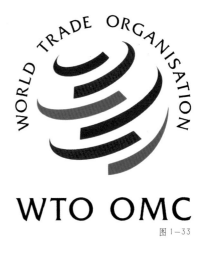

图1-33

图1-30

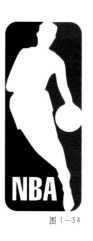

图1-34

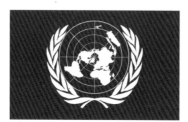

图1-31

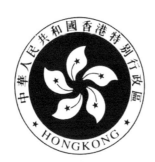

图1-30 中华人民共和国香港特别行政区区徽图载《小题难做》

图1-31 UN 图载《世界商标设计精华》

图1-32 Russia 图载《电子图片库》

图1-33 世界贸易组织 图载《包装与设计》

图1-34 美国NBA篮球队 图载《世界商标设计精华》

图1-35 长冬季奥运会会徽图载《小题难做》

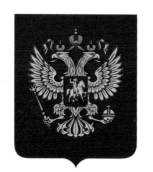

图1-32

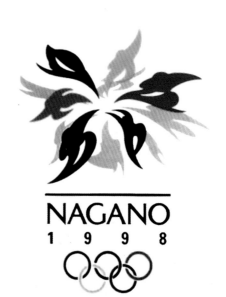

图1-35

三、标识

标识是一种将人们熟知的事、物、现象等内容以特定的形象传达给人类，并在国际范围内通用的特定形象。它以概括简洁的造型和色彩直接表现要识别的内容，其清晰易辨的符号图形能被大多数人所识别理解，有跨语言、跨地区、跨国界的通用性。标识存在于生活中的各个角落，小到街头的路牌、图示系统、指示资讯系统、公共厕所的标志，大至奥运会、城市环境规划、交通标识系统。在视觉环境中，它们各自传达着不同的信息，具有指导和规范人们行为的引导功能。在交通、建筑、生产部门，标识符号的安全、警示的作用更是举足轻重，可有效地"保护"那些不熟悉环境且对文字识别能力较弱的人群的安全，方便人们的活动，如注意防火、紧急出口、防滑、急转弯等警示性的标识。从某种意义上讲，标识有比文字更直接的意义。

在现实生活中，标识与文字相互结合，在社会、生活及其他各行各业中得到广泛应用。如在物理、化学、数学、艺术、通讯、气象学、医学、环境改造和城市发展等领域，标识都起着不可替代的作用。通常所见的禁止吸烟、不准随地吐痰等指示牌的图形都是大量使用且每个人都容易接受的标识表示。随着国际间交往的日益频繁，识别性的标志越来越向着国际化、规范化、标准化方向发展，成为世界通用的符号语言。

图1-36

图1-37

图1-38

图1-39

第四节
标志的发展历史和趋势

标志从无到有，从最初的原始符号、图腾发展到后来受法律保障具有现代意义的标志，是伴随着人类文明的发生、发展，伴随着商品的生产和交换的发生、发展而产生和形成的。它经历了一段漫长的历史。

一、中国标志设计的历史

早在文字创造出来之前，人类的视觉传达方式基本都是利用图形来进行的，人类创造出各种符号、记号等，以表示某一意义或思想，如用结绳、堆石、刻树等来记录某一事件。人类为了生存，在与大自然进行斗争中，发明了骨器、燧石器和石器，与此同时，人类最早的艺术形式——岩画也产生了。

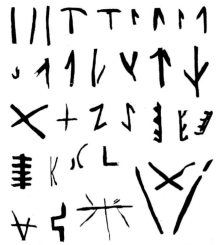

图1-40

图1-41

图1-36 标识 图载《现代标志设计》

图1-37 标识 图载《小题难做》

图1-38 标识 图载《小题难做》

图1-39 标识 图载《小题难做》

图1-40 刻画符号 图载《电子图片库》

图1-41 人面鱼纹彩陶 图载《电子图片库》

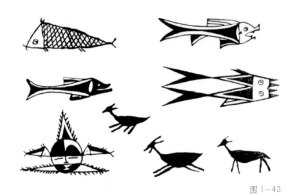

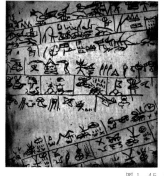

图1-45

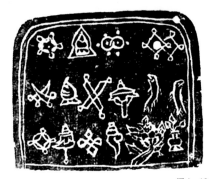

图1-46

图腾是由原始人类对自然物崇拜而逐渐发展起来的。原始人把自然界中一些不被理解的自然现象，归结为自然界中的万物都存在着灵魂，并将这种自然力和自然物神化起来，把日常生活中与之联系最为密切的事物看作是和本族部落命运相关的神物，甚至看作是本族的祖先。当时的人们把"图腾"视为不可侵犯的、维护部落兴旺的一种神灵。在中国西安半坡遗址出土的人面鱼纹彩陶及龙纹等纹饰，都是当时部落举行宗教祭祀等活动时的形象标志，这种用某种事物作为象征，以区别其他部落的图腾符号就成了早期标志的表现形式之一。有人推测这些符号可能是某一氏族或器物创造者的专门符号，尤其是那些创造者或制造者的符号，与现代商品上的商标有着类似的功能与特点。

还有一种原始的符号标志是象形文字，它由图画演变而来，代替了图形记事。像云南纳西族的东巴文字就是中国现仅存的仍在使用的象形文字。在东巴文字中，用一个十字交叉表示"十"，两个则为"二十"等。而形似绵羊头的符号则是家畜的总称。

象形文字的出现和应用，不仅给人类的生产、生活带来了许多便利，对人类社会进入文明时代也起到了重要的作用。大约公元前2000年中国进入青铜时代。青铜器上的纹样庄严、神秘，是一种象征权威的标志，也可以说是原始图腾和陶器上图形的延续。由于文字在此之前已经出现，所以青铜器上除了纹样外，还出现了铭文，在这些铭文当中出现了姓氏的铭记。这种形式，除了表示一个氏族的图腾外，还标明了该器物所有权和铸造者的一些信息。青铜器作为中国较早用于交流的商品出现在市场上，这些图形和铭记为商品交换提供了便利。

图1-42 鱼纹 图载《电子图片库》

图1-43 龟甲占卜文 图载《电子图片库》

图1-44 祭祀狩猎涂朱牛骨刻辞 图载《电子图片库》

图1-45 东巴文字 图载《电子图片库》

图1-46 东巴文字 图载《电子图片库》

图1-47 图载《电子图片库》

图1-48 西汉－昭明连弧纹镜 图载《电子图片库》

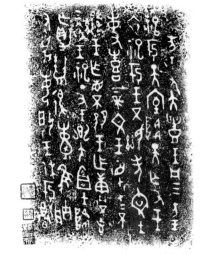

图1-47

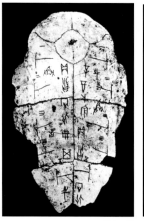

图1-43

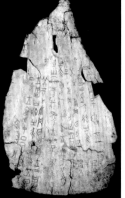

图1-44

图1-48

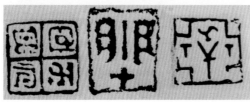

图1-49

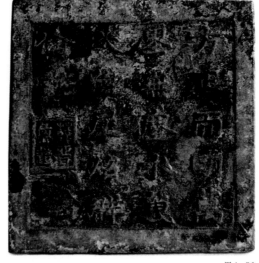

图1-50

图1-49 图载《电子图片库》
图1-50 薛晋侯款铭文方镜
 图载《电子图片库》
图1-51 生肖印章 图载《电
 子图片库》
图1-52 宋代制针铺上刻的
 "济南刘家功夫针
 铺"字样 图载《标
 志设计》
图1-53 图载《电子图片库》

封泥、印章和印记是秦及秦以前商品交流时的凭证，在考古出土的文物中有许多关于印章、封泥的记载。"封泥"是指在商品交流过程中，将货物捆好，在绳子上用泥固封，并趁泥未干时揿上印记，作为信誉的凭证，以防私拆。出土的战国陶器上就有此类印记、印章。这些印记、印章一般采用文字和图形标明货物所有者、产地、生产者及姓氏等内容。它们可称得上是中国具有真正意义上的商标了。

随着生产力的发展，商品经济的繁荣，同类产品的生产者也越来越多，但在样式和制作工艺等方面都各有不同。因此，在产品上做记号，标明姓氏、产地已成为必要的区别手段。它成了人们区别各类产品质量的依据，同时也达到宣传推广较好产品的目的。东汉中期以后出现许多私营作坊，此时产品上都有明显的印记标志，这为后来的商标广泛应用奠定了基础。

在南北朝后期的陶器中发现有陶器工匠"郭彦"的署名，这种在产品上署名的方式继承了青铜时代后期青铜器铭文的特点。这一特点在当今中国的商标中还留下了不少的痕迹，如"张小泉剪刀"商标，在形式上就同它如出一辙。

唐朝是中国封建社会政治、经济、科学、文化、艺术的鼎盛时期。在唐玄宗时，当时的人们就已经利用纸浆在网上压挤脱水时残留的水印，在纸表面上压印出一种暗纹标志，它可称得上是世界上最早的防伪标志了。这一时期以姓氏、行铺、作坊的名称作为商品标志的情形已习以为常，并且对商标和商品的应用有了一定的讲究，不仅有标记、区别的功能，还加入了宣传产品的功能。徐百益先生在《中国广告发展概论》中描述了唐代的一块"太白遗风"的牌子，它是根据诗仙李白而命名。这一实例说明唐代商标已经具有很强的艺术性。

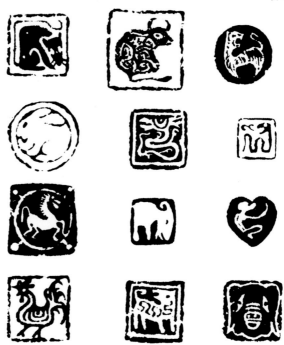

图1-51

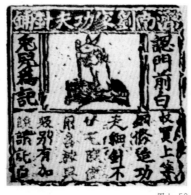

图1-52

图1-53

图1-54

图1-56

伴随着商品交流的日趋频繁，产品制造者和销售者以各种方式来区分产品，消费者也逐渐习惯于认牌购货。北宋时期的瓷器制品中就有"永清窑记"的文字标记。在宋朝的湖州、杭州等地生产的铜镜及漆器上，都注明有生产的铺号和质量的标记，如"真石家念二叔照子"、"真正石家念二叔照子"等文字记号，用"真"或"真正"字样来强调自己的产品不是冒牌货，就像现在一些商品包装上常可以看到的"正宗"二字的意思一样。除了纯文字标志外，还有图文并茂的标志。这一点从现存于中国历史博物馆的一个宋代制针铺的雕版铜牌上就能得以证实。这块雕版上刻有"济南刘家功夫针铺"字样，正中为一抱着针的白兔图形，左右两边写着"认门前白兔儿为记"。该标志是至今中国发现最早印在包装纸上的标志，同时也是中国标志图文并茂形式的发展时期的一个典型案例。

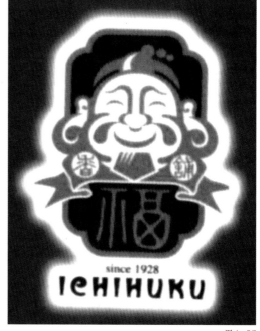

图1-57

此后还出现了一些带有民间风格的商标图形，这些商标往往以神话故事、民间故事作为主要题材。如药铺用"鹤鹿同春"、"寿星"等商标，在风格上与民间吉祥图案相似。又如解放前光华火柴公司的"和合牌"，它用"寒山"、"拾得"二仙作图案，一个扛着荷叶，另一个捧着盒子。"荷"与"和"、"盒"与"合"谐音，以此来寓意家庭"和睦合作，美满相处"，以迎合和满足大众在心理和情感上的需求。

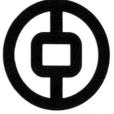

图1-58

图1-58 图载《电子图片库》

图1-55 图载《包装与设计》

图1-56 图载《包装与设计》

图1-57 百年老店—福堂
图载《包装与设计》

图1-58 海峡交流基金会会
徽 图载《现代标志
设计》

图1-59 中国银行 图载《中
国标志创意》

图1-55

图1-59

自新中国成立以来，特别是改革开放后，经济飞速发展，标志作为传递信息、促进商品交流的有效媒介，越来越受到社会的广泛重视，标志设计工作也有了很大的发展。许多设计工作者把古代、近代与现代各个时期的商标、标志图形的特点进行

综合吸收、利用，创作出一批优秀的商标和标志。如"海尔"家用电器标志、中国人民银行标志、"联想"电脑标志、中国申奥标志等著名标志，反映出中国的标志设计已逐步走向成熟。

二、国外标志设计的历史

早在5000年前，人们便已开始使用标志。追溯到旧石器时代，在19世纪下半叶，在西班牙阿尔塔米拉洞穴壁画中发现的野牛等动物的形象，可算是人类最早图形标记了。后来在古埃及的墓穴中也曾发现刻有标志的器皿。公元前4世纪至公元前5世纪，在地中海沿岸的贸易交流中，标志得到更频繁的使用。尤其是古罗马兴盛时期编纂的一部最早的《编年经济档案》，其中记载了当时地中海沿岸繁荣的经济状况，以及标志在当时经济交流活动中的情况及其所承担的重要角色。在现存的大量罗马和庞贝以及巴勒斯坦的古建筑物中发现有大量石工的标记，如砖、瓦和石柱等，其标记都是由印章印刻上去的。这类标记开始也是纯文字的标志，内容以制造者的名字、建筑的继承人等为主，随着社会的发展逐渐演变为图形，如新月、车轮、葡萄叶以及其他类似的简单图案。这些都证实了早在2000多年以前，标志已具有商业信息传播的功能。

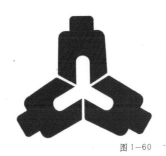

图1-60

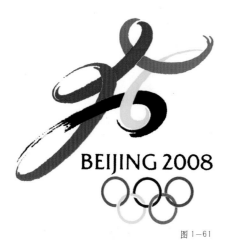

图1-61

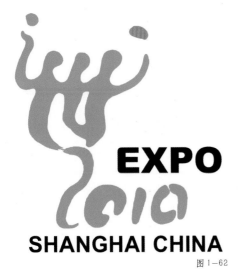

图1-62

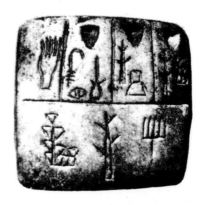

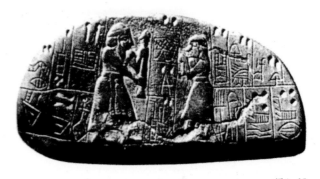

图1-63

图1-60 中国人民银行 图载《现代标志设计》

图1-61 中国申奥标志 图载《标志设计实务》

图1-62 中国2010年上海世博会 图载《标志设计实务》

图1-63 图载《电子图片库》

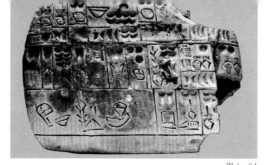

图1-64

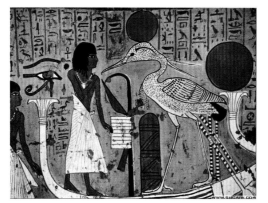

图1-65

图1-66

标志，而也有部分商人印记和纹章同时应用。人们可以通过它辨明商品出处和质量。从这方面来讲，它既是中世纪商人印记的变体，又是中世纪强制性行会标志的化身。这种标记虽然并不具备现代商标的作用和性质，但却成为欧洲商标演变发展的基础，对以后的商标的发展起着延续和继承的重要作用。

造纸术发源于中国，12世纪时传至阿拉伯，并在阿拉伯的一些国家得到发展，稍后经埃及、北非传到欧洲。最早在12、13世纪，西班牙、意大利就有造纸的记载。欧洲其他国家如德国、英国等也先后建立起自己的造纸工厂，商标以纸为载体随之有了生产技术上的改进。1282年，最早的水印商标出现在意大利波洛尼亚生产的纸张上。造纸业的发展促使与此相联系的书籍出版在欧洲兴盛起来。但早期的书籍上无任何标志，直到15世纪中叶，古腾堡在德国发明了金属活字印刷后，出版商们开始出版印有出版者标志和出版日期的书籍。可见，标志受社会经济发展的影响之大，同时也给经济发展带来了一定的影响。

图1-67

12世纪后，随着欧洲社会政治经济的发展，标志中的商业标志和制造业标志在普遍使用的过程中截然区分开来。13世纪以来，商业标志在欧洲盛行，当时的商标主要代表各个行会的商业属性，除了以此对自己内部生产人员进行控制外，主要用来代表产品制造者或其质量。随着商业行会的发展，商标又成为监督、区别行会或公司成员的标志，后又在贸易活动中变为受到法律保护的登记注册符号。当时一些有实力的商人，开始使用专用

图1-64 图载《电子图片库》
图1-65 图载《电子图片库》
图1-66 图载《电子图片库》
图1-67 石工标志《标志设计》
图1-68 中世纪的书籍版式
图载《电子图片库》

图1-68

图 1-69

图 1-70

图 1-71

在 20 世纪，特别是二战后，随着科学技术和工农业的进步，美国的经济也得到突飞猛进的发展，并迅速崛起。美国的工商业为了适应不断发展的需要，在商标设计上也力求变革创新，并以崭新的面貌出现于先进行列。它不落陈规俗套，讲究设计的新颖活泼，形成了爵士音乐般的旋律，跳跃而热烈，自成一格。美国标志还重视不断更新发展，在旧商标革新的基础上继承了历史性，展现了时代性，使人们不会对已熟悉的产品因标志的革新

而失去亲切感和熟识感。如"可口可乐"在原商标基础上加了一条有韵律感的波纹，这不但没有影响人们对这一品牌的印象，反而更加深了这一饮料的品牌特征。

20 世纪 60 年代崛起的日本，其工业和科学技术有了飞跃发展，成为经济大国中的后起之秀。其工商业在发展过程中，深受欧美等经济发达国家的影响，非常重视标志设计。多年来，日本的设计人员精益求精，不断学习外国经验，特别是在设计风格上积极吸取美国的设计方法和艺术技巧，并融入本国的民族色彩，创造出既保持有日本因素，又具有浓郁现代感的标志设计。这种对标志设计的高标准，严要求，学习先进的设计方法、技巧的自觉性，在很大程度上促进了日本整体设计水平和艺术表现水平的发展。

三、现代标志的发展趋势

随着科技的发展，人类进入信息化的社会，在这种情况下，文化也得到了广泛的更新与交替。人们开始要求用一个有别于语言词汇的平面识别系统来传达信息的含义。由此，沿袭现代主义设计风格的国际主义平面设计风格应运而生，它在标志上突出体现为标准化、程式化、单一化、简洁的表现形式，反对多余的装饰，提倡以少见多、高度理性化、统一准确的视觉传达。国际主义这种高度理性、高功能化的视觉传达方式占据了标志设计的主流地位，然而，国际主义设计风格表现过于单一，设计元素、造型方式也大致雷同，给人以枯燥、机械的模式感，造成审美意识上的乏味与单调，设计个性得不到张扬。这种相对沉闷和过于有序的设计意识环境，促使一些激情四射的设计师们重新寻找和认识新的设计语言元素。

从 20 世纪 70 年代至今这个时期里，随着电脑技术的极速发展和计算机设计软件的普遍应用，世界在一种高速运转与变幻中呈现出纷繁多元的状态，这也使人们从事设计的方向和角度发生了很大的变化。人们不仅注重对设计文化多元化的理解和掌握，力求在设计意识上得到升华，同时更

图 1-69 英国 17 世纪乐器商人卡片《标志设计》

图 1-70 第一位英国印刷商标志 图载《电子图片库》

图 1-71 图载《电子图片库》

注重设计功能。标志设计中的后现代主义特征都主要体现在意念的创造、图形的开发和装饰的细节这几个方面。而这几个方面的宗旨是突出后现代社会中人的需求——传统中的时尚、审美中的功能。设计师则利用意念、图形和装饰这些要素不断地挖掘着现实生活中的视觉隐喻的方式，显示设计自身的趣味性、可塑性、交叉性和无限性。比起现代标志设计中明确、简练的图形信息、符号信息、文字信息，后现代主义标志设计的语言则较为隐晦、含蓄，有时也张扬、轻率，但却绝对能营造出现今信息化、数字化时代人们的认识与需求。

现在，国际上标志的推广与应用已建立了较为完整的体系，这些都是随着信息时代的到来而逐渐形成的。这是时代赋予标志设计的最低要求，也是最重要的要求。当今的设计风格是一种表面上看似矛盾的具有各种倾向的复杂混合物，我们所追求的标志设计也就是那些个性化设计所创造出的出乎意料的富有感染力的东西。

20世纪，随着信息时代的来临，高速发展的生产力促进了经济贸易的繁荣，市场间的竞争日趋激烈，使得标志设计在其内涵和艺术形式上，更加力求简明、深刻且新颖美观。加上各国历史传统、社会生活和民族特性的差异，逐渐形成了各自不同的具有民族特点、地域风格的西方标志设计。经典的标志设计，能树立持久的商业或文化品牌形象，从而为人们所熟知。而个性化、前卫化的设计风格也逐渐被接受。这种风格，更能让人得到心灵上的释放，更能体现人们内心对艺术的追求，对自由的向往。随着人们整体素质的不断提高，对标志设计水平的要求就更高了。这就是时代赋予标志设计的责任。概念传达的准确、优劣与快慢是新的衡量标准和制胜的关键。

图1-72

图1-72 图载《电子图片库》

图1-73 印刷公司 图载《后现代标志》

图1-74 国际纸业 图载《后现代标志设计》

图1-75 美国微软 Excel 品牌 图载《标志设计实务》

图1-76 Splash PG 图载《后现代标志》

图1-77 宏骏设计工作室 图载《标志设计实务》

图1-73

图1-76

图1-74

图1-75

图1-77

图1-78

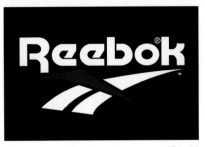

图1-80

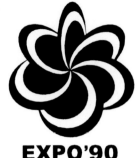

EXPO'90

图1-83

MOBILE
TECHNOLOGY

图1-81

图1-79

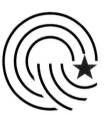

图1-82

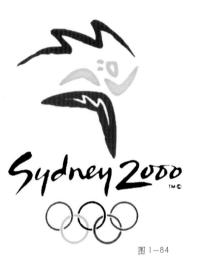

图1-84

纵观当今的标志设计，在发展趋势上大致有以下几个突出的特征：

1.高度国际化

无论是商标还是其他类别的标志，其目的都是传递更优化的信息，并有效地缩短传递时间，提高效率。随着信息时代的到来，信息通讯与互联网的迅猛发展和普及，国际上标志的推广与应用已建立了较为完整的体系。世界经济一体化导致设计的国际化。这种国际化在标志设计中的反映主要体现在以下几个方面：

①以英文为主的文字标志成为国际化标志设计的主体。在世界经济一体化的今天，文字标志已成为诸多企业不可缺少的一部分，并且在标志设计中占有越来越重要的比重。

②标志设计逐渐趋向于世界通用的艺术语言——图形符号。现代图形更注重体现人类的审美共性，它不需借助任何语言，以通俗易懂和简单明了的方式传达信息，在一定程度上减少了交流过程中的障碍。

③重视国际化和民族性在现代设计中的应用。在现代设计中，民族性能创造独特的风格，形成强烈的个性，使标志易识别、易记忆；而国际化能最大限度地提高设计的可理解度。如果在设计中过分地强调任何一方面，都将使设计失去平衡。

2.主题的单纯化与造型的高度简洁

随着社会化大生产和商品经济的发展，生活节奏的急速加快，各行各业的竞争日趋激烈，标志如何能在最短的时间内被广大消费者快速识别变得越来越重要。那些主题单纯、设计造型及形式高度简洁化的标志能够满足社会大众和消费者在观看标志时尽可能省力的原则，便于社会大众和消费者理解与记忆。因此，提高标志设计主题的单纯性与造型的简洁性，有助于标志信息的快速传达，提高远距离观看的可视性，最大限度地降低环境的干扰等。历史经验证明，高度简洁的标志在使用过程中会更加持久。

图1-85

图1-86

图1-92

图1-87

图1-88

图1-89

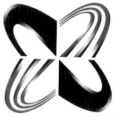

图1-93

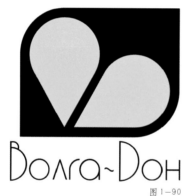

图1-90

Graphic Inamoto

图1-95

图1-96

3.形式与表现手法的多样化

生活方式的多元化、市场的细分化、计算机
技术的应用普及、复制技术的大幅度提高，为各
种形式和风格的标志设计的再现提供了技术上的
可能性，使标志设计的形式和风格朝着多元化方
向发展。

图1-91

4.个性的表现与张扬

社会文明的发达昌盛，科技、经济的飞速发展，极大地促进了各国和各民族的文化交流。在这样的社会背景下，人们对自我个性的展示需求变得比以往任何时候都更为强烈，这使当今的世界成了一个个性化的时代。由此导致了市场的细分，标志的目标针对性更为明确、具体和强烈。标志设计的个性化要求使标志的设计更加注重独特性的表现，以适应激烈的市场竞争。

图1-100

图1-97

图1-101

5.情感体现

生活环境的都市化，导致人际间的交往、思想与情感的沟通也急剧减少，导致人们对情感的沟通、思想的交流、家庭亲情与温馨的渴求比以往任何时候都更为强烈。为了满足现代人的这一情感需求，标志在形象选择上更倾向于那些充满人情味和手工感的图形——使人们在获得标志所传达的信息的同时又让人赏心悦目。

图1-98

图1-99

图1-102

图1-97　科伦时装研究所　图载《世界商标设计精华》

图1-98　21世纪视觉艺术学会研究所　图载《形象设计》

图1-99　图载《形象设计》

图1-100　图载《电子图片库》

图1-101　图载《标志创意》

图1-102　母婴健康协会　图载《标志设计实务》

图1-103

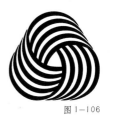

图1-106

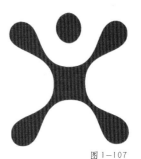

图1-107

图1-104

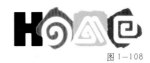

图1-108

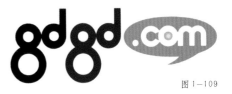

图1-109

图1-105

图1-103 洗浴中心 图载
《标志设计实务》

图1-104 中国情人节 图载
《标志设计实务》

图1-105 学校 图载《形象
设计》

图1-106 国际羊毛局标志
图载《电子图片库》

图1-107 贝尔南方和SBC
通信公司 图载
《电子图片库》

图1-108 图载《中国标志
创意》

图1-109 8d8d网站 图载
《形象设计》

6.广泛的适应性

由于传播手段和媒介形式的日新月异，标志
采用的形式也更为丰富多样。为了满足标志广泛
的适应性，要求其根据使用环境、印刷技术、品质
材料、应用项目等的不同，做出相应的技术措施，
以适合不同的效果与表现。如能够适应电视、霓虹
灯、建筑、交通工具、各种印刷品等等的加工工艺
和技术的要求，可使标志在短暂的接触中留给人
深刻印象，并在各种广告竞争中引人注目。

由以上标志的发展过程可以看出，随着全球
经济一体化，国际间交往日趋频繁和便捷，为了在
众多的企业中独树一帜，各国的标志设计竞相向
着更新、更成熟、更完善、更主动的方向发展。从
标志的发展过程，可以看出标志受社会经济发展
影响之大。同时标志又用它独特的优势，影响着社
会经济的发展。现代标志在这种关系的影响下，设
计形式更趋于简洁美观的符号化、信息化，艺术效
果上更美妙、更悦目，给人更美的享受。

作业与思考题

1.现代标志设计的概念是什么？

2.标志有哪些主要功能？

3.标志主要从哪几个方面进行分类？

4.阐述现代标志设计在未来发展趋势上的
变化。

第二章　标志设计创意

第一节
标志设计创意的原则

　　从视觉设计的角度讲，信息的意义被人认识是视觉接受的前提。标志作为信息传递的载体，除应具备标志的基本功能——识别性外，它还是信誉、质量与独特个性的象征，具有很高的附加值，是市场竞争的利器、文明的体现、财富的象征。好的标志要有好的创意，好的创意又必定来自于对主题的把握。在创意构想时应该从信息传播入手，从功能需要出发，明确所设计的标志代表或包含了什么，要告诉接受者什么，而不是把形式设计作为设计的出发点，这是现代标志设计的前提。

　　虽然每个人评价标志的标准不尽相同，但总的来说，一个好的标志一般要求既要有明确的形象，还要有深刻隽永的寓意，二者不可分开。在设计时需遵循以下设计的基本原则：

一、独创性

　　独特性不仅指标志设计的形式，还指其观察事物的一些独特的视角，表现事物特征（个性）的准确以及恰当的艺术手法等。

　　很多事物都有其共同特性，尤其在同类事物、企业、团体、组织机构中，共性很多，可在题材、要素、表现形式和视觉构成中选择最具明显视觉特征的图形符号来展现其不同的个性形态美。在标志设计时要在其形和义上不断地求新求异，在强化与其他事物的差异性同时，找到其归属性，使其特征鲜明，从而赋予标志以更强的生命力。也只有那些构思奇特、创意新颖的标志才能给受众以特别的视觉感受，让人感到既在情理之中，又在意料之外。随着各民族文化交流的深入，极大地拉近了不同国家和地区人们之间的距离。人们的自我意识获得了极大的加强，有了独特的表现个性，才能表达出本企业的独特魅力。

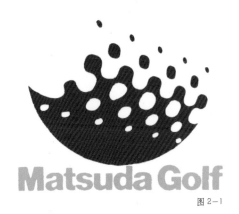

图2-1

PLISE DEVELOPMENT & CONSTRUCTION
图2-2

图2-3

LUNATIC
INTERACTIVE
图2-4

图2-1 "玛自达" 高尔夫公司创立50周年　图载《装潢设计大百科》

图2-2 PDC发展公司　图载《后现标志设计》

图2-3 彩色制版和印刷公司　图载《后现标志设计》

图2-4 图载《标志创意》

二、识别性

标志传播信息要求简单、快捷、鲜明、生动。因此，识别性是标志的基本功能。

不同的标志在造型上表达出不同的特点和氛围，具有明显的行业特征。设计时可通过行业共性特征的体现提高标志的识别能力，使其在所处的环境中脱颖而出，迅速被人识别，有利于激烈的市场竞争。为区别于其他标志，实现很好的信息传递，标志力求在外观形态上做到鲜明生动、新颖独特，使观者易于接受和熟识。因为人们对自己熟悉的事物和东西往往易识别，与此同时色彩在准确传达标志信息时，也能使标志易识别、易记忆和具有醒目性，避免因标志相互雷同、混淆而产生错觉，从而影响标志的识别。

三、准确性

随着科技的进步，原有产品间的差异大大缩小，产品在品质、原料、生产技术、成本和售价上均趋向同质化，致使消费者在识别和认知产品时产生疑虑。因此，标志在传递信息时，主要是表现自己代表什么，向人们表明什么，让人们从中得到什么样的理解，以免引起误导。

设计时不管标志色彩多么鲜明，形态多么新颖，表现形式多么特别，首先，必须要准确无误地表现其内涵，使人们在有限的时间、空间范围里，以最快的速度，最准确地领会标志的含义；其次，标志信息要符合信息接受者的思维习惯、认识事物的方式方法，符合其价值观、阅读与欣赏习惯、风俗与信仰、心理及生理的满足等，使受众对标志所承载的信息有一个准确的理解，从而达到快速有效地传播信息的目的。

Aichi Curling Association

图2-5

图2-6

AUSTRALIA-KOREA FOUNDATION

图2-7

图2-8

首届武汉美食节

图2-9

图2-10

图2-11

图2-12

图 2-13 图 2-14 图 2-16 图 2-17

四、艺术性

　　艺术能带给人身心上的愉悦，能陶冶人的情操。而塑造一个良好的标志形象，突出标志鲜明的视觉特征，就更离不开完美的艺术表现。其所产生的赏心悦目与个性，能有效地促进标志信息的传播，加深大众对其的认知、理解、向往与追求。标志的艺术性主要体现在简洁美与抽象美两方面。

图 2-18

　　标志作为代表特定事物的视觉符号，由于自身展示空间的有限，所以在造型上要求高度的组合提炼，力求形态简洁，以小见大。但简洁不是单纯的简单，为了获取高度概括、凝练的简约美，在简洁中不失意义及美观，追求语言表现上的抽象性则是必然之举。抽象美能带给受众广泛的理解空间和自由放松感，激励人们去丰富联想，以达到美的共识，赢得人们的好感与亲和力。在某种程度上，它也与现代人认知、接受事物的心理趋势相吻合，使设计作品令人回味无穷。

图 2-19

图 2-15

图 2-20

图 2-13 美国－以色列公共
事物委员会 图载贝
思－辛格设计公司
图 2-14 加拿大直升飞机公
司 图载《世界商标
设计精华》
图 2-15 图载《电子图片库》
图 2-16 劳氏设计联合公司
图载《标志设计实务》
图 2-17 第二十一届世界大
学生运动会 图载
《标志设计实务》
图 2-18 图载《标志创意》
图 2-19 香港贸易发展局上
海时装节 图载《包
装与设计》
图 2-20 图载《标志创意》

五、延展性

在视觉识别系统中，它是企业形象识别的核心部分，是企业地位、价值的符号化体现。只要有企业出现的地方，标志就会作为企业的视觉符号，统领其他视觉表现形式，并起到展示和宣传的作用。

标志应根据各传播媒体、广告宣传物的不同，采用相应的视觉效果与表现形式，以产生恰当的效果与表现。无论放大缩小，尽量做到大而不空，小而不挤；既能单独使用，又能连续使用。除此之外，设计时还要考虑设计出的标志应具备各种对应性与延展性，以适用于各种场合与不同媒体，使之更利于推广。

图 2-24

图 2-21

图 2-25

六、通俗性

通俗性是指运用传达对象与消费者喜闻乐见、通俗易懂的形式和语言来传播信息，使受众在阅读时感到方便、轻松、愉悦。通俗性较强的标志，公众认识面广，但它并非一览无余。对直观形象的标志，要有高度的明确性，使人一看便能理解图形表达的含义。对间接抽象的标志，设计者应进行很好的推敲，但并不意味着所表达的内容使人费解，应建立在使人们能够理解或可被解释清楚的基础上。

由于传播手段和媒介的形式日新月异，越来越丰富，在激烈的市场竞争中，标志的设计必须能够满足广泛的通俗性，使标志在与人们最短的接触中给人留下深刻的印象。设计时既要做到结合商品特征，体现商品内在联系并深化某种思想意义外，还要富有生活气息和人情味，这一点尤其表现在标志设计中象征形象的运用上。一些用来象征的形象如苹果电脑、熊猫电子、壳牌石油等，其象征图形的内容逐渐与产品或企业连为一体。另外，商标的名称上，要脍炙人口、易懂、易传播。

图 2-22

图 2-23

图 2-21 美能达 图载《现代
标志创意与表现》
图 2-22 汽车销售店 图载
《世界商标设计精华》
图 2-23 就业 图载《后现标
志设计》
图 2-24 图载《标志设计实务》
图 2-25 图载《电子图片库》

图2-26

图2-27

图2-28

图2-29

七、文化性

文化是指人类在社会发展过程中所创造的物质和精神财富的总和。它是根植于一定的物质、社会、历史传统基础，经过潜移默化而形成的具有特定的价值观、信仰、思维方式、宗教、习俗的综合体。

标志作为视觉文化的组成部分，记录着一个国家、民族、地域的文化特征和历史，它所体现的文化内容和其本身的文化特点也是一种民族和国家地域的文化传统的体现。文化作为一种十分重要的社会现象，虽然是无形的，但却能时时感受到它的现实存在。它是一种深厚的符号积累。它在传递商品、企业相关信息的同时，还传播着文化，成为社会文化的象征。在现实生活中，有许多消费者选择某种名牌商品，不仅出于对商品本身的信赖，更在于他们认同其品牌中所传达出的深层含义。他们甚至将其视为地位、身份、修养或某种精神的象征。从标志的发展看，文化性将在标志设计中起到精神作用。那些文化性强、意义深远、设计品位好的标志，才是真正高品质的标志。

图2-26 图载《形象设计》

图2-27 出版物标志 图载《世界商标设计精华》

图2-28 水族馆 图载《世界商标设计精华》

图2-29 华纳公司 图载《世界商标设计精华》

图2-30 设计有限公司 图载《现代标志设计》

图2-30

图 2-31

图 2-32

八、时代性

面对生活方式的急剧转变、商业活动的快速发展、传播媒体制作技术的提高、应用领域的推广和流行时尚的趋势导向等变化，标志不断进行调整、修改、变更自身形象，采取了清新、简洁、单纯、醒目的新形象。

不随着时代的发展而做出一些改变，会给人一种墨守成规、没有创新的感觉。所以，一些老标志在保留旧有标志的部分题材和形式的基础上，提炼其精华，再增加一些新颖、脱俗的造型元素和清新、明确的表现形式，在逐步改造和完善的过程中更具现代化、国际化特征，形成具有易识别又富有时代气息的新一代标志。受众在接受中既不会产生陌生感，又能感受新的时代气息。设计一个崭新的从未出现过的标志时，要顺应时代发展的趋势，加强主体与受众之间的互动，站在时代的前沿，甚至是高于时代发展的角度着手设计。现今社会，人类与自然环境相依相存的关系已越来越受到重视，提倡绿色环境，树立环保意识，已成为社会生活一大焦点，所以促使设计师顺应时代发展，在设计时多一些朴素、自然、纯美的表现，只有这样才能跟上时代发展的步伐。

AΘHNA 2004

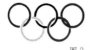

图 2-33

图 2-36

13th
ASIAN GAMES
BANGKOK 1998

图 2-34

東亞飯店
EAST ASIA HOTEL

图 2-35

图 2-37

图 2-38

图 2-39

BRAIN⊙

图 2-40

以上仅仅是作为一个好的标志应具有的一些基本原则。它是对设计师整体素质的一种考验，涉及设计师对文字语言、图形语言、市场策划等诸多要素的理解和掌握。

第二节
标志设计创意的切入点

标志所包含的视觉元素十分丰富，往往众多的素材均能反映一个主题，例如：长江、长城、黄山、黄河都代表中国，龙的形象、汉字、京剧、建筑、工艺品等也从不同侧面代表着中华民族。但在设计时不可能把所有的内容都反映进去。因此在进行创意时，要考虑形、义间是否存在某种必然的内在联系，并尽可能根据需要选择其中最具代表性、最概括的内容与形式进行表达，即含义的视觉形象化。它不是信手拈来，它来自于设计者的生活积累、文化涵养、对事物理解的准确度和深厚的设计功底。

设计者不仅要理解委托者的意图及要求，还应具备强烈的市场观念，要考虑到商业效果和艺术形式。仅以创意构思而论，设计者除了要善于抓住实质性的重点及相适应的形象，将复杂的概念转化为可视的特征，同时还要善于研究同类产品或行业机构的区别性、竞争性，方可创造出一个易于识别且独具一格的典型形象。设计时既要能预见观众的反应，又要满足设计者自身的造型需要。因此构思方法正确与否就显得至关重要。好的创意必定来自对主题本身的挖掘。只有牢牢地把握住主题，进行思维发散，全方位地搜索，方能找到最佳的定位点。这个点虽然尚不是标志的终结形

图 2-41

图 2-38 设计研究会 图载
《形象设计》

图 2-39 日本玉宇本店 图载《标志设计实务》

图 2-40 电脑 图载《后现标志设计》

图 2-41 图载《世界商标设计精华》

态，但却是标志设计的重要切入点。在这此基础上可作直射式的推敲，直至完成。这样能较好地避免雷同和抄袭，创造出鲜明的个性，因为它是特定主题的产物。

主题的切入往往是多方面、多角度的。我们可以从理念或形态上对主题展开分析思考和比较。从理念上分析，理念包含主题的宗旨、含义及企业文化等，一般比较抽象，但也比较能明确地反映主题的特定要求，而且还较符合中国传统文化的审美趣味。除此之外，还可以从企业、品牌的传统历史或地域环境方面进行思考分析。从形态上分析，可以直接从产品形态或主题本身所具有的形态或文字入手进行设计。这个方法具有形象直观、易于识记的特点，一些行业特点较强，形态又具有广泛认知度的企业或团体可以考虑采用此法，但应注意其形态须承载一定的新信息。文字标志由于具有视听同步、易认易记的优点，有利于树立企业的品牌形象并具有国际性，近年来被广泛采用。字体与图案相结合的标志，可兼顾二者优点，使效果事半功倍。具体运用时可侧重于一点，可兼而有之。依据不同的设计主题与不同的市场需求，有目的、有重点地突出表达某一方面的主要环节，不可面面俱到地包罗万象。其切入点大致可从以下八个方向思考：

一、以企业、社团、公司或品牌名称为题材

直接传达公司、企业的名称，含义明确、信息充分，诉求功能强，是近年来标志设计的新趋势。

图2-42

图2-43

图2-44

图2-45

图2-46

图2-47

KENWOOD

图2-48

图2-49

图 2-50

图 2-54

图 2-55

二、以企业、社团、公司或品牌名称的首字（或首字母）为题材

此类设计选名称的首字母作为造型设计的题材。因其造型元素的单纯、简洁，形式感强，所以显得生动活泼。其中，又有变字首或多字字首的表现方式。

图 2-56

图 2-57

BRIDGESTONE

图 2-51

三、以企业、社团、公司或品牌名称与首字（或首字母）组合为题材

此类题材融合了前两类的设计题材，把字首形式的强烈表现力与字体标志的直接说明性相结合，突出表现主题的优点，成为双效的标志。

图 2-52

图 2-58

图 2-50 图载《标志创意》

图 2-51 图载《电子图片库》

图 2-52 味全食品（台湾）图载《现代标志创意与表现》

图 2-53 珠宝店 图载马利－波伦设计公司

图 2-54 ECNORROT 男装品牌 图载《标志设计实务》

图 2-55 瓦萨拉珠宝商行 图载《标志设计实务》

图 2-56 图载《电子图片库》

图 2-57 Ballantine's 图载《电子图片库》

图 2-58 卫生食品 图载《世界商标设计精华》

图 2-59 排球制品 图载《世界商标设计精华》

图 2-53

图 2-59

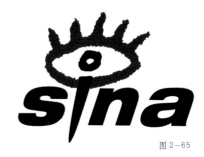

图2-60

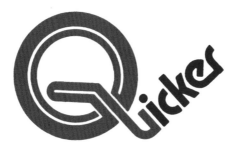

西 2-61

图2-65

图2-66

图 2-62

图2-67

四、以企业、社团、公司或品牌名称或首字
（或首字母）与图案组合为题材

此类标志设计主题是综合字体标志与图案标
志而成，兼具文字的说明性与图案的表现性的双
重优点，因此具有视听同步的效果。它比单纯的文
字标志更富趣味性，结合得巧妙，则耐人寻味。特
别是在以汉字进行设计时，应掌握汉字造字、构形
的规律，注意字与形的结合要巧妙、自然，不可牵
强附会，弄巧成拙。

五、以企业、社团、公司或品牌名称的含义
为题材

此类设计的重点主要是依据案例名称的字面
意义，将文字转换成为具象化的图案造型，起到看
图知意、一目了然的作用。为了更清楚、直接传达
名称含义，在图案上以图形居多，其中包括具象与
抽象的表现。

图2-63

图2-64

图2-68

图 2-69

图 2-73

图 2-74

图 2-75

图 2-70

丸万証券

图 2-76

图 2-71

图 2-69　联合医院　图载《标志设计实务》

图 2-70　2001 年中国大连国际渔业博览会　图载《标志设计实务》

图 2-71　Lasia Works 公司　图载《标志设计实务》

图 2-72　关怀未来　图载《后现标志设计》

图 2-73　首届全国盐业科技展览会　图载《标志设计实务》

图 2-74　深圳电视台标志　图载《标志设计实务》

图 2-75　图载《小题难做》

图 2-76　图载《电子图片库》

图 2-77　澳门航空公司　图载《标志设计实务》

图 2-78　深圳航空城　图载《中国标志创意》

六、以企业、社团或公司的文化、经营理念为题材

将企业独特的经营理念与精神文化，通过具象化或抽象化的符号具体地传达出来。此类设计的重点是，通过蕴含深意的视觉符号，唤起社会大众的共鸣。

七、以企业、社团或公司经营内容、产品造型为题材

将企业的经营内容、产品造型以写实的形式做设计变化，直接说明经营业种、服务性质、产品特色等。清楚地传达案例的经营内容是此类标志的设计表现特色。(设计要点：观察是根本，透过观察不仅可以对物体的形貌加以描绘，还可以从中挖掘出物体的美的形态，表现出美好的形态结构。)

图 2-72

图 2-77

图 2-78

图 2-79

CANIS

图 2-80

图 2-83

BowTie
BILLIARDS

图 2-81

图 2-84

八、以企业、社团、公司或品牌的传统历史或地域环境为题材

刻意强调企业、品牌悠久的历史传统或独特的地域环境,诱导消费者产生权威性的认同或对于异域情趣的新鲜感等,是一种具有强烈说明性的标志。通常采用写实的造型或卡通画的图案作为表现的形式。

图 2-85

以上标志设计创意的切入点往往是互为联系,同时加以运用的。

作业与思考题

1. 标志设计的创意原则有哪些?设计时为什么要遵循这些原则?

2. 标志创意有哪些定位策略?分别举例说明。

3. 请创作一幅标志,努力尝试表现定位策略并分析比较这些方案。

图 2-79 乾兴现代农业科技
发展公司 图载《现
代标志创意与表现》

图 2-80 Canis 图载《电子图
片库》

图 2-81 Bow Tie 台球 图载
《后现标志设计》

图 2-82 天工开物 图载《现
代标志创意与表现》

图 2-83 武汉烟草集团有限
公司 图载《中国标
志创意》

图 2-84 创型堂设计有限公
司 图载《形象设计》

图 2-85 美国金钥匙银行 图
载《标志设计实务》

图 2-82

第三章　标志设计的表现

第一节
标志设计的形式表现

标志即使有了确切的象征意义、明显的识别功能和强烈的独创性，若缺乏整体的造型美感，还是没有生命力的。因为人们总是乐于接受自己感兴趣的对象，对不感兴趣的对象，视觉则予以抑制和排斥。人对信息接受的这种自觉选择，大都出于其自身生理和心理的需要，这种视觉生理现象也叫视觉的有益信息选择。因此，优秀的标志大多经过设计者的巧妙组合、造型，创造出一形多义的图形，其形式简、意义广，比其他形式的设计更集中、更强烈、更富代表性，更能体现简洁美和形式美。因此，图形的形式美是标志的一个主要特征。

图 3—1

图 3—2

图 3—3

图 3—4

不同的时代有不同的审美观，不同的艺术有不同的表现形式，标志也是如此。一个标志的造型是一个形象的体现。其形象应该是独创的而不是重复的，其创作过程是设计师对设计造型的想象过程。这种想象帮助设计者以创造性的组合方式再现记忆中的一连串印象，形成生动的画面。其想象的独特来自于设计家丰富的知识内涵以及对有关资料的收集和把握，体现了设计家所具有的创新意识。标志造型艺术还可以从其他艺术中得到很多有益的启示。最理想的是雕塑造型，它所达到的外在形象的独立性和完整性正是标志所追求的。在进行标志造型设计时，要尽量排除互相干扰的形象因素。对构成标志形象的要素要抓其本质，进行有目的的提炼、移动、合并等处理，把高度概括出来的造型要素归纳在能显出它所要表现的精神内容的统一体里，使之成为高度浓缩、精练简洁、具有表现力的图形标志。

现代社会发生着日新月异的变化，标志造型无论在大小、立体、平面等各方面均能适应这种变化。简洁精练的图形是现代标志成功的要点。优秀的标志不仅在定位上有准确的体现，还能与优美的形式相结合，合理调节构成元素间的关系，使其在形式上表现得美观，最终达到准确传递信息这一核心目的。

图 3—1　图载《标志设计》

图 3—2　通领国际顾问有限公
司　图载《形象设计》

图 3—3　圆满胶卷厂　图载
《后现标志设计》

图 3—4　杭州商业银行　图载
《标志设计》

THE NATIONAL LOTTERY™

图 3-5

New Oak

图 3-6

Beijing 2008
Paralympic Games

图 3-7

LESHI

图 3-8

古井集团

图 3-9

SHANG PALACE

图 3-10

图 3-11

字标志与纯图形标志相比，最大的优势在于文字标志同时具有形、音、义三种功能。形用于感目，音用于感耳，意用于感心。因此，观者说出的即他们看到的，看到的也就是他们应该说出的。一般情况下企业规模庞大或品牌知名度高的，较适合用文字标志。因为文字标志不需图案造型的说明与诱导来获取消费者的视觉焦点，同时还可收到视听同步诉求的效果；企业或品牌知名度较弱者，为了强调企业、品牌名称，借以提升其知名度，也可采用文字标志来强化名称、品牌的诉求力，进而强化消费者的印象。这也是当今国际间许多大企业纷纷使用文字型标志的一个至关重要的原因。

现代标志设计的形式大致分为字体标志、图形标志、文图组合标志。虽然从文字表面看它们之间有着显著的区别，但在实际情况中，它们有时是很难被截然分开的。

标志设计要顾及多方面的因素：委托者的意图、要求；销售对象及不同的国家、地区；区别于同类标志及竞争性等等。因此，要根据消费者的反映和设计者的造型需要，来选择最佳的表现形式。

一、文字型标志

以文字构成的标志，称为"Logomark"，它不仅表达概念，同时也通过诉之于视觉的方式传递信息。其在识别性、标准性上有着明显的优势。文

图3-12

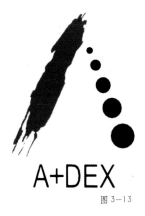

A+DEX

图3-13

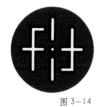

图3-14

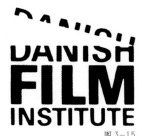

图3-15

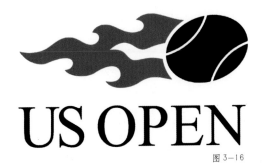

图3-16

文字是人类文明的象征。它有着直接、快捷地传递信息的特点，利于识别和记忆。在信息交错的当今社会，文字的信息传递尽可能精简，越直接越好。因此，字体标志自然备受重视，尤其是与企业名称相同的字体标志，虽然它只有一个设计要素，却同时具有两种功能。它不仅传达了企业名称的信息，又具有图形标志的功用，达到视觉、听觉的双重效果。

文字标志不是对文字作简单的照搬或直接的排列，而是有目的地对字体进行设计造型，使其衍生出来的图案能清楚地表示企业的精神理念或象征公司的经营内容。在文字标志设计中由于文字本身已具备了图案美，所以只要在文字的笔画、结构上运用美化、装饰、变形、夸张等手法就能创造出形式美感强烈、个性鲜明独特的标志来。成功的文字设计是视觉传达设计中重要的组成部分，也是一种视觉化传达信息的战略手段。

1.汉字

汉字是中华民族的伟大创举，被誉为"图形化的艺术"。汉字特有的结构，如上下、左右、中心对称等具有简洁化的视觉构成特征，设计感较强。加上它又是以象形和会意为基础，音、形、义三位一体，单个汉字的信息量、意义的丰富程度和明确性方面明显超过其他文字。由于汉字的组织结构比较复杂，在将汉字演变成标志时，一定要根据汉字的结构特征适当地夸张部分笔画或做一些适度的精简，以不影响辨认为原则。随着东方语言文化在世界范围内影响力的提高，汉字的地位也与日俱增，"民族的就是世界的"。用汉字演变成标志，是探索标志设计民族化的有效途径之一，它既可把中华民族那些传统习惯的象征与祝愿包含其中，又有利于文化交流。

图3-12 X 纸影戏馆 图载《形象设计》

图3-13 中国国际艺术技术博览会 图载《标志设计实务》

图3-14 图载《标志创意》

图3-15 丹麦电影学院 图载《后现标志设计》

图3-16 美国网球公开赛 图载《标志设计实务》

图3-17 中国工商银行 图载《中国标志创意》

图3-17

图 3-18

图 3-19

图 3-20

图 3-22

图 3-23

图 3-24

图 3-18 书店 该标志由"日本"二字组合而成。图载《世界商标设计精华》

图 3-19 图载《标志创意》

图 3-20 江苏九久丝绸集团 图载《标志设计实务》

图 3-21 购物中心 图载《世界商标设计精华》

图 3-22 娜塔莎娃娃 图载《电子图片库》

图 3-23 体育运动器材 图载《后现标志设计》

图 3-24 图载《标志设计》

图 3-25 图载《电子图片库》

2.拉丁字母

拉丁字母是西方文字的基础，也是世界范围内被广泛使用的语种。英语在国际交流中已经成为"世界语"。以拉丁字母为主体或由字母组合成的标志具有广泛的国际识别性。许多国际知名品牌和商标就是由拉丁字母构成的。拉丁字母结构简单，基本上都是几何形，有着丰富、有序的组合，而且字体种类多样，具备了概念传达较明确快捷、元素组织构成系统推广方便等条件。所以，在国际上应用很普遍，影响着标志设计的发展方向。用拉丁字母进行标志设计时一般多采用字母组合的设计手法，它包括名称的首字母设计，名称的全部字母组合设计，名称中的某一字母设计等。根据拉丁字母设计标志时，要注意变形不要过于单调、雷同等。

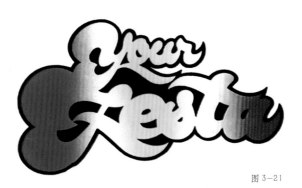

图 3-21

图 3-25

3.综合字

随着商业经济、文化发展的国际化，东西文化结合成了必然潮流，设计标志时将国际通用的拉丁字母与中华民族特有的汉字进行组合设计，已成为设计师普遍采用的方式之一。这是两种文化结合的一种体现。设计时要找准汉字与拉丁字母的结合点，把汉字象形、会意、表音的优势与拉丁字母简洁、规范的优势相结合，会起到很好的互补作用，也有利于信息准确、全方位的表达。运用综合字进行设计时，应注意构思要巧妙，主次要分明，搭配要得体，造型要简洁，以便为大量地宣传推广工作提供有利前提。

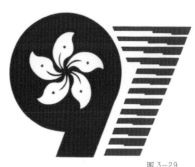

图 3-29

图 3-30

图 3-26

图 3-31

图 3-27

3M

图 3-32

图 3-28

图 3-33

4.数字型

阿拉伯数字也是少数国际通用的世界语汇之一。因其易于记忆，所以常被用于标志设计中，如七喜汽水、3M公司、555牌香烟等。但它局限性较大，难以充分进行发挥。相比之下，数字标志应用得较少。另外，如是出口商品，还应考虑某些国家的国情，有的国家的数字商标是不许注册的。

图 3-34

图 3-26 图载《标志设计》

图 3-27 图载《标志设计》

图 3-28 图载《标志设计》

图 3-29 香港回归祖国 图载《标志设计实务》

图 3-30 杂货店 图载《装潢设计大百科》

图 3-31 图载《电子图片库》

图 3-32 3M 图载《现代标志设计》

图 3-33 图载《电子图片库》

图 3-34 图载《电子图片库》

二、图像型设计

一直以来，图形就是人类崇拜和欣赏的对象，它以特有的语言反映出丰富的内容，以美的形式加以强调。它不仅给人以强烈的视觉冲击力，更重要的是其动人的形象给人以美感。它所传达的图形美，不单是外形美，还有内在的意象美。作为直接的设计元素，图形被广泛地应用在标志设计中，是构成标志的重要组成部分。

图 3—39

图 3—35

图 3—40

图 3—36

图 3—37

图 3—41

图 3—38

图 3—42

1.抽象图形

抽象图形是以抽象的图形符号来表达标志的含义，它以具象的事物作为依据，从具象事物中提取出超然于自然现象之外的几何形，以其规范、严谨、整洁、明快和秩序的特征引起人们在心理、逻辑上的联想，简洁地表现一定的艺术意境。

抽象图形标志则是通过某事物与组织、事物、企业或产品等在某种性质上的内在联系，借用图形形象，从侧面表达或引申有关企业、事物、公司或产品的内容或性质。随着现代社会高新技术的信息、设备、产业机构的增多，运用抽象的图形进行设计，更容易表达它们的产业特性，达到传递行业特征和宣传企业的目的。抽象的图形标志能使平淡的事物变得新奇，让受众在易懂的同时拍案称奇。如圆弧圆满、柔美且富有人情味；直线具有刚强、力量和效率的特性；锐角易与进取、开拓的意念相吻合；而对称形则令人感到严谨、高品位等。如三菱重工集团的标志虽然只有三个菱形的组合，但由于形态具有数的逻辑性和排列的规律性，从而使人强烈地感受到这一高科技企业内部管理的严谨性、产品的高品质以及员工精益求精的敬业精神和向心力。在设计处理中可运用丰富的想象力，把事物间共同的本质特征用联想、比喻、模拟、象征等方法，含蓄地表达出标志的内容，既合情又合理。虽然运用抽象图形的表现手法没有具象图形那样容易被人理解，但它更易创造出简洁、新颖、带有刺激性的标志图案，更具强烈的现代感和形式美，有工整、鲜明的视觉效果，非常适合现代标志设计的艺术要求。西方国家很早就青睐于从纯粹的抽象形态上进行创意，准确地把握抽象形态所具有的不同性格特征来表达主题内涵的这种表现手法。

图 3-43

图 3-44

图 3-45

图 3-43 图载《标志创意》

图 3-44 建材公司 《标志设计实务》

图 3-45 日本泰克亚玛乡村俱乐部 图载《标志设计实务》

图 3-46 广告公司 图载《标志设计实务》

图 3-47 图载《标志设计》

图 3-48 图载《标志设计》

图 3-49 太平洋图案设计公司 图载《标志设计实务》

图 3-46

图 3-47

图 3-48

图 3-49

2.具象图形

具象图形一般多以动物、植物、人物、建筑物、器具等一切自然界可视的具体形象作为设计素材进行设计。由于自然形构成的标志图案在传递信息时具有一定的通俗性和高度明确的识别性，容易被人理解，被人接受，并给人以亲切的感觉。

图3-53

具象图形标志是以该标志所代表的对象，如组织机构、经营项目、服务内容、服务对象、商品，以及有关材料、工具等形象所构成的。它具有鲜明的形象特征，通过选取其最典型、最具特色的现象进行浓缩、概括、简化、突出、夸张，来体现对象的精神特征。以去繁就简，提取精华为原则，通过对对象的浓缩、提炼、夸张、变形加工得来。以其真切、单纯、鲜明的形象直接表达特定的思想内容。

图3-54

自然形构成的标志图案容易被人理解，使人产生共鸣，达到一目了然的效果，并给人以亲切的感觉。以自然形象构成的标志图形，只有通过提炼、概括、夸张、变形等手法来完成，才能取得优良的效果。

图3-55

图3-50

图3-51

图3-56

图3-52

图3-57

三、文图综合型标志

　　文字的发展经历了绘画文字、象形文字、表意文字及表音文字等过程。它与图形已演变成为两种独立的艺术形态，各有其不同的功能和任务。如果将文字视为知性与理性的传达，那么图形则是偏重感性的传达。文字图形的综合就是不同形态、不同类别、不同性质的组合。可运用文字、自然形、几何形等多种视觉元素灵活多变地组合在一起。由于其艺术语言的丰富，更利于表达和识别，所以备受使用者和设计师的青睐。但由文字图形综合而成的标志，在设计时容易表现繁琐，因此要注意有选择地运用，避免多种元素的简单罗列。

　　在标志设计中将文字与图形两种形态相结合的例子很多。但两者并不是一种简单的拼凑，而是发挥各自所特有的优势，相互衬托、相互补充。文字能够避免图形符号在传达过程中具有多义的缺点，而图形能够表现文字、语言所无法表达的意境、气氛，同时图形还具有不受地域限制的、超越国界的世界共通性，这一点充分地体现在公共标志的设计当中。文字图形综合标志将二者的优点融于一体，加强读者对所传达信息和印象的掌握能力，增强其表现功能。注意文字或图形要以其中一个为主，一个为辅，不能同等对待。

图 3-60

图 3-61

图 3-62

图 3-58　Energex 图载《包装与
　　　　设计》

图 3-59　友好社区厨房标志
　　　　图载弗伦提克斯设计
　　　　公司

图 3-60　服饰标志

图 3-61　图载《电子图片库》

图 3-62　棉织同业会　图载
　　　　《世界商标设计精华》

图 3-63　印刷工业协会　图载
　　　　《后现标志设计》

图 3-64　活动标志　图载《世
　　　　界商标设计精华》

图 3-63

图 3-58

图 3-59

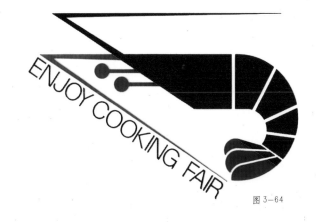

图 3-64

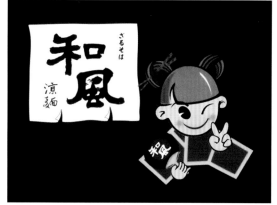

图 3-65

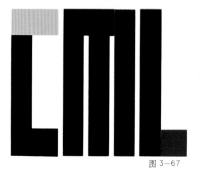

图 3-67

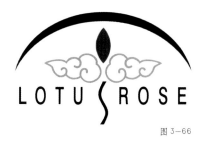

图 3-66

图 3-68

图 3-69

第二节
标志设计的色彩表现

　　色彩的象征性是由传统文化和人们在自然生活中对色彩的心理印象产生的。追溯到史前时期，原始人用红黑颜色装饰日用的陶器，用各种矿物颜色美化肉体，所有这些不单纯是为了装饰美的追求，更多可能出于实用、功利、巫术和宗教迷信，使其成为意念中的具有象征性的色彩。如红色是暖色和前进色，是热烈、积极、生命和情爱的象征。他们在死者身上撒放赤铁矿粉，以表示对死者生命的呼唤。在自己身上抹涂红色，则期望能够增强自身的力量。黄色在传统文化中作为光明和高贵的象征，中国古代帝王就把明黄色定为皇权的代表，不允许百姓使用。佛教也把黄色当成至高尊贵的意思，应用在袈裟的装饰上。蓝色，是天空的色彩。中国清朝的一些名建筑，在屋顶的琉璃瓦和建筑物的装饰上就是用以蓝色为主的色彩，它象征天的境界，而天蓝色在西方则意味着自由，是天国的象征。在以信仰基督教为主的西方国家，蓝色被人们崇尚。

图 3-70

图 3-65 和风凉面 图载《中
　　　　国标志创意》

图 3-66 深圳莲茹芸服装 图
　　　　载《中国标志创意》

图 3-67 图载《电子图片库》

图 3-68 UFALT 图载《电子图
　　　　片库》

图 3-69 韩国戏剧节 图载
　　　　《标志设计实务》

图 3-70 巴哈马群岛旅游部
　　　　图载《电子图片库》

图 3-71 深圳市大世界百货公
　　　　司 《标志设计实务》

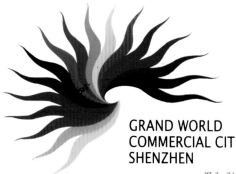

GRAND WORLD
COMMERCIAL CIT
SHENZHEN

图 3-71

色彩因其自身所具有的视觉刺激从而引发人的生理反应。它经由视觉器官引发各种知觉的共鸣现象，色彩学上称为"色彩的共感觉"。主要是色彩在视觉、听觉、触觉、味觉所引起的联想。这种种知觉器官的反应，对于色彩的运用与诉求具有很大的影响力。有关色彩所产生的种种心理影响，国外不少色彩学专家还专门作了一些相关的试验和调查。他们将煮沸后的咖啡分别盛于黄、红、绿三种不同颜色的玻璃杯中让人品尝。结果品尝黄色杯中咖啡的人感觉咖啡味淡，品尝绿色杯中咖啡的人感觉味酸，而品尝红色杯中咖啡的人感觉芳香味美。可见不同的色彩对人的心理影响还是挺大的。

除此之外，色彩之所以受到广泛关注还与当今社会发达的资讯行业有很大的关系。这种因生活习惯、宗教信仰、社会规范、自然景观与日常事物的影响而成为意念的具有象征性的色彩，使人们看到它就会自然而然地产生各种具体的联想或抽象的情感。如麦当劳的金黄色，给人以动力、醒目的感觉；泛美航空公司的天蓝色，给予乘客快速、便捷愉悦的印象；资生堂化妆品的淡紫色，让人联想到高贵、浪漫和典雅。标志就是运用微妙的色彩力量，来确立公司、品牌所欲建立的形象或作为商品经营策略的有力工具。

图 3-74

图 3-75

图 3-76

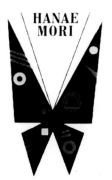

图 3-72

图 3-77

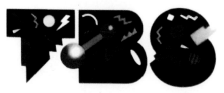

图 3-73

图 3-72 图载《标志创意》

图 3-73 图载《标志创意》

图 3-74 麦当劳 图载《标志设计》

图 3-75 汉光药品有限公司 图载《形象设计》

图 3-76 图载《标志设计实务》

图 3-77 第十九届盐湖城冬奥会 图载《标志设计实务》

具有象征性的色彩在不同国家、不同民族、不同信仰和不同文化传统中的作用各不相同，熟悉并了解各不相同的象征性色彩是非常必要的。那么如何根据自身的需要，在标志设计中成功地运用色彩，使消费者对其产生稳固的印象，让色彩成为装饰企业门面的角色，以达到捕捉视觉焦点的功能呢？

一般而言，设定标志色彩的着眼点往往从以下几个方面去考虑：

一是根据企业的经营理念或产品的内容性质，来选择适合表现此形象的色彩。其中尤以表现公司的安定性、信赖感、成长性与生产的技术性、商品的优秀性为前提。

二是为了扩大企业间的差异性，选择鲜明夺目、与众不同的色彩，以达成企业识别、品牌突出的目的。

三是色彩在传播媒体上的运用非常广泛，并涉及各种材料和技术。避免使用一些特殊的色彩（金、银等昂贵的油墨）或多色印刷以增加制作成本。

色彩是千变万化的，各种颜色必须配合得当，具体选用时可根据以上的三个方向任选其一，或考虑三者之间相互的关系，选择适合多种效益的色彩，以增强企业经营的竞争力。

恰当地运用色彩点缀可有效地消除单调，突出主题，起到画龙点睛的作用。

概括地说，标志造型的用色越单纯、越简练，效果越好。同时还应了解各国人们对色彩的喜恶，不同民族对色彩的欣赏习惯、色彩的象征和崇拜，以及色彩的时代感、流行色等等。这些对于标志图形的创作来说都是关键所在。

图 3—78 图载《企业识别系统》艺风堂出版公司

图 3—79 第二十四届汉城奥运会 图载《标志设计实务》

图 3—80 汉城生活设计博览会 图载《标志设计实务》

图 3—81 大都会建设股份有限公司 图载《形象设计》

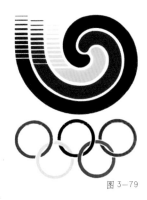

图 3—79

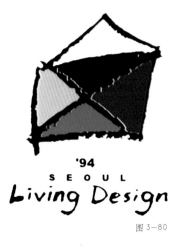

图 3—80

图 3—81

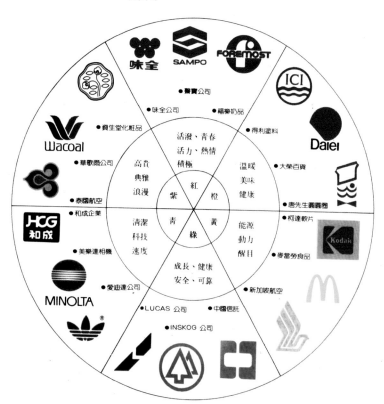

图 3—78

第三节
标志设计的艺术表现手法

有了好的创意并找到了某种相对应的形态，并不意味着已完成了标志设计，因为它可能尚未具备标志的语言——信息的载体，换言之，标志必须具备强有力的表现力，才能唤起人们的注意，达到快速有效传递特定信息的目的。由于单纯化的表现以及独特的个性特点，标志形成了相对独立的艺术表现手法。

图 3-82

图 3-83

图 3-84

图 3-85

图 3-86

没有变化，就没有性格和风格。这对标志造型来说尤为重要。生活方式的多元化、市场的细分化、计算机技术的应用普及、复制技术的大幅度提高，为各种形式和风格的标志设计的再现提供了技术上的可能性。其变化的方法很多，这些方法在具体设计时并没有一定之规。运用时也不是截然分开的，有时单一存在，有时可能同时使用几种变化，要根据将要设计的标志所体现的信息和内涵来选择最能符合其特色的表现形式。根据不同内容、特点，灵活地对现实形态进行艺术提炼和加工，通过形式的表现反过来体现标志所要表达的所有内容，使标志的内容与形式达到完美的结合。下面就标志部分形式进行简单的阐述。

一、省略

省略就是尽可能删除造型物象中相同或次要部分，保留其必不可少的部分，以突出最具个性的部分。中国民间剪纸艺人在省略法上就有不少突出的例子。他们凭着对形象的感受，大胆地取舍，有的取形象的外轮廓，有的在轮廓内只取人物的眼睛之类，其他细部全部舍去。通过省略，形象特征非常突出、图形清新醒目，而这正是标志造型所追求的效果。

图 3-87

图 3-88

三、波折

波折是一种变化的律动，它可以使标志形象中有规律的运动产生出特异的变化，丰富了形式的表现力，增加了标志的视觉冲击力。

图 3-89

图 3-90

二、分割

分割是指造型物象分离后形成某个独立完整的新形态。分割时，要注意形象、尺度、比例的把握，分割后的物象要注意内形与外形的巧妙吻合。

图 3-96

图 3-91

图 3-97

图 3-98

图 3-92

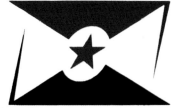

图 3-93

图 3-99

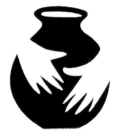

图 3-94

HAGER®

图 3-95

图 3-100

四、移位

通过分割后的错位与偏移，将图形元素重新组合变化，形成具有变化的视觉形式和新颖的视觉效果。

@.BOOK

图 3-101

Brockhaus
Software & Consulting

图 3-102

图 3-103

图 3-104

五、旋转

利用相同的单元进行旋转，极易产生标志的形式美感。需要注意的是，非相同单元的旋转应考虑相互间的呼应关系。

图 3-105

图 3-106

macau
2 0 0 5

图 3-107

图 3-108

图 3-101 @.BOOK 网络书 图载《形象设计》

图 3-102 德国 Brockhaus 软件公司 图载《标志设计实务》

图 3-103 日本大震灾救护组织 图载《标志设计实务》

图 3-104 南北湖风景区 图载《标志设计实务》

图 3-105 六姑泉矿泉水 图载《现代标志创意与表现》

图 3-106 海南省汽车运输总公司 图载《标志设计实务》

图 3-107 第四届东亚运动会《标志设计实务》

图 3-108 和心光电科技股份有限公司 图载《形象设计》

六、重复

　　重复也称反复，是指相同或相似要素按照某种规律反复出现。它产生于各种事物的运动规律之中，如水的流动、动物的奔跑、植物的生长等。由于重复是采用某一图形不断出现，从而刺激了人的视觉神经，故视觉冲击力极强，使人们易于识别记忆。因此，重复这一方式被广泛地应用在标志信息的传播上。

七、对比

　　对比就是把两种不同的事物或情形作对照，相互比较，起到相辅相成的效果。在标志的造型运用中，对比主要是把点、线、面、体、大小、方向、位置、空间、重心、色彩、肌理等造型有差别的元素合理地组合在一起，形成丰富的对比效果。对比在于突出强调造型中的局部要素，使之生动、明显、活泼。

图 3-109

图 3-110

图 3-114

图 3-112

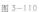

图 3-111

图 3-115

图 3-116

图 3-117

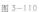

POCA

图 3-113

图 3—118

E-MACHINES

图 3—122

八、渐变

在标志设计中，按照一定规律对主题形进行增加、减少、变大、变小、方向变化或位置变化等，展现出富有逻辑的节奏感。渐变既包括一个图形的变化，也包括几个不同形态的改变，变化不是很显著。渐变时要注意外形的整体感。

图 3—123

NASIONALE KULTUURHISTORIESE MUSEUM
NATIONAL CULTURAL HISTORY MUSEUM

图 3—119

SILOOT
Elegance
HIGH QUALITY PUFF FOR MAKE UP.

图 3—124

图 3—120

图 3—118 图载《电子图片库》

图 3—119 图载《电子图片库》

图 3—120 艾夏敦—泰特公司图载《世界商标设计精华》

图 3—121 Crest 国际公司 图载《标志设计实务》

图 3—122 图载《后现标志设计》

九、相逆

由若干个相同的单元互逆构成，通过双向互动的表现形式，往往能产生出特殊的韵味与内涵。人类很早就利用相逆手法来制作图形。例如：古代说明宇宙现象的太极图，就是以均衡的阴阳鱼相互转换形成阴阳对立的统一体。

图 3—123 Sezar 图载《电子图片库》

图 3—124 图载《电子图片库》

图 3—125 洛杉矶医学协会 图载《世界商标设计精华》

图 3—121

图 3—125

图 3-126

图 3-127

图 3-128

图 3-129

十、重叠

　　重叠是一种加强主题的手法，就是把几个构图单元重新组合成新的图像。采用重叠的构成方式，不仅可以减小面积，简化构图，还会使原有的各平面构图单元具有立体层次感和空间感。重叠是现代标志经常使用的设计方法。

图 3-130

图 3-131

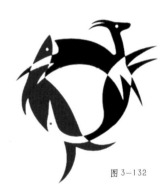

图 3-132

图 3-133

十一、发射

发射的手法很多,有由中心向外发射,有由外向内发射,是一种比较具体的处理形式。外形以简洁为宜。

图 3—134

图 3—135

图 3—136

图 3—137

图 3—138

十二、夸张

夸张手法并不是将物象进行简单的放大变形,而是有意识地进行艺术夸张,即把物象上共性的部分缩小,把个性的部分放大。其目的在于使被表现物象的特征更鲜明,更突出。

图 3—139

图 3—140

图 3—141

图 3—142 图 3—143

图 3—134 999企业 图载《现代标志创意与表现》

图 3—135 P.R.Rouss 图载《电子图片库》

图 3—136 音响制品 图载《世界商品设计精华》

图 3—137 图载《包装与设计》

图 3—138 The Royal Bank Of Scotland 图载《电子图片库》

图 3—139 图载《电子图片库》

图 3—140 把物象上共性的部分缩小,独具个性的部分放大。图载《电子图片库》

图 3—141 JUNGANG CINEMA 电影院 图载《标志设计实务》

图 3—142 大连虎滩乐园"鸟语林" 图载《标志设计实务》

图 3—143 图载《世界商标设计精华》

十三、对称

对称，是构成形式美的基本法则之一，也是自然界广为存在的一种自然现象，如人体的躯干和树叶的叶脉等。同时它也是人类最为熟悉，最早掌握和欣赏的一种美的形式。中国传统建筑物如北京的故宫、天安门及其装饰纹样等，在运用上就采取了对称的艺术手法，它体现出一种安定、统一、肃穆的美感。由于对称是最容易统一的基本样式，因此在标志造型上运用对称的形式很多。通常可分为反射对称、旋转对称、辐射对称三种基本形式。

十四、共用

共用，特指在构成中众多单元共用同一图形元素，并用以形成各自完整的图案。从构成上看，共用是一种巧妙的组合，中国传统图案中曾广泛地使用共用的方式，如民间就存在借笔、省笔这种形的共用方法。

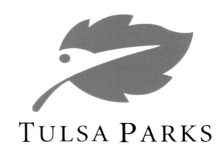
图 3-149

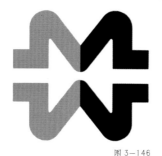
图 3-144

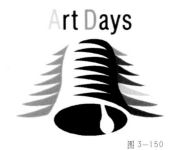
图 3-150

图 3-145

图 3-146

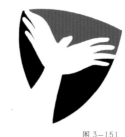

图 3-151

图 3-147

图 3-148

图 3-152

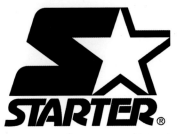

图3-153

十五、同构

同构是由相同或不同的形体统一构成，注意找出各形态中相同的因素，并把握一个主要的形态。标志强调一形多义，此法运用得当相当奏效。

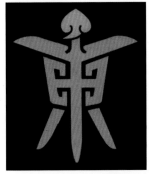

图3-154

GIRL SCOUTS

图3-157

十六、适合

在图案中，适合纹样是常见的一种形式。就是将主题形象适合在一定的外形里，达到统一的效果。在标志造型适合法中，往往将有关标志的主题内容与标志外形结合起来，如将自然形适合在某一几何形内，或将文字、字母适合在某一自然物象之中。这样不仅增加了图形的标志性和认识性，而且使标志图形具有更生动别致的艺术特征。

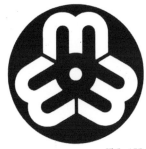

图3-155

图3-158

图3-153 Starter 图载《电子图片库》

图3-154 北京东方典藏艺术发展公司 图载《小题难做》

图3-155 全国妇女联合会 图载《包装与设计》

图3-156 Enfish 科技公司 图载《后现标志设计》

图3-157 Girl Scouts 图载《电子图片库》

图3-158 意大利罗马电影百年庆典 图载《标志设计实务》

图3-159 字体标识 图载《现代标志创意与表现》

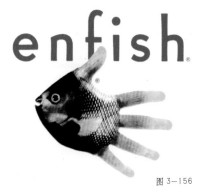

图3-156

图3-159

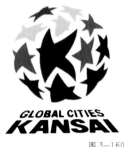

GLOBAL CITIES
KANSAI

图 3-160

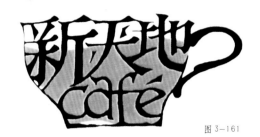

图 3-161

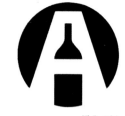

图 3-164

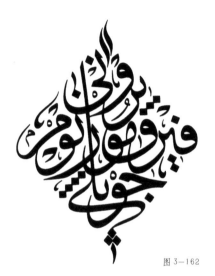

图 3-162

图 3-165

图 3-166

十七、转换

转换，即图地互换，黑白对比强烈的版画和民间剪纸经常使用这种反衬造型手法。转换手法如果和对称、平衡、对比、统一等诸形式美原则相结合，那么在标志设计上将是丰富多彩的。转换手法在设计时要注意两者的转换要自然、生动和巧妙，避免牵强生硬。

十八、变异

在正常形中变化某一局部的形态或色彩，使之产生特异感。由于变异是一种局部变化的自由构成，在设计时则需注意正常形与非正常形在量上的比例关系，一般后者不能相等或超过前者，要以平托奇。由于变异效果能有效地吸引人的注意，因此，在标志设计中经常会用到变异这种形式来体现设计目的。

图 3-163

AQUASTAR
POOLS

图 3-167

图 3-168

十九、幻视

幻视，即用光的效应来制造运动的感觉。它是20世纪60年代开始流行于世界的视觉流派之一。标志应用的幻视技法主要采用波纹、点群和各种平面图形、立体图形，通过某种构成方式来产生律动感、旋律感、闪光感、凹凸感等可视幻觉。在形态设计上以简洁为宜。

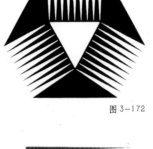

图 3-172

图 3-169

图 3-173

图 3-170

图 3-174

图 3-168 国际华人设计师
联合会 图载《标
志设计实务》

图 3-169 图载《标志创意》

图 3-170 图载《标志创意》

图 3-171 日本哈雷协会 图
载《标志设计》

图 3-172 图载《装潢设计
大百科》

图 3-173 50步灯具国际有
限公司 图载《世
界商标设计精华》

图 3-174 专题座谈会 图载
《世界商标设计精华》

图 3-175 德国汉诺威2000
年世博会 图载
《标志设计实务》

图 3-176 图载《世界商标
设计精华》

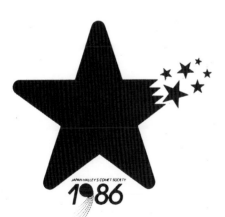

图 3-171

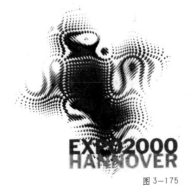

图 3-175

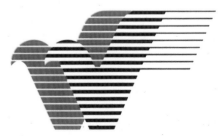

图 3-176

二十、错视

　　在人们的视觉中，空间感和立体感是具有某些共同性质的客观存在。通常情况下，利用透视图法可以在二维平面上描绘出三维的实体或空间的幻象，表现视觉中的前后定位关系。在标志设计中，利用线条、明暗或是透明性等手法，可以表现前后、凹凸、扭曲等丰富的反转效果，使立体和空间的表达变得异常丰富，把人们带入始料未及的超经验和非理性的世界。由于这种表现手段具有独特的视觉动感和心理冲击力，自上个世纪以来，在标志设计中就得到广泛应用。错视的表现手法以其强烈的视觉传达效果，丰富的信息容量和独特的大众传播魅力而被采用。

图 3-180

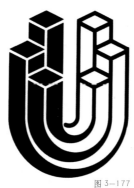

图 3-177

图 3-181

图 3-178

图 3-182

图 3-179

图 3-183

图 3-177　尤尼柯服务公司
　　　　　图载《世界商标
　　　　　设计精华》

图 3-178　青岛雕塑博览会
　　　　　图载《标志设计
　　　　　实务》

图 3-179　经济讲座　图载
　　　　　《标志设计实务》

图 3-180　企业管理协会
　　　　　图载《后现标志
　　　　　设计》

图 3-181　LigaM 图载《电子
　　　　　图片库》

图 3-182　Fut 图载《电子图
　　　　　片库》

图 3-183　Health Fund 图载
　　　　　《电子图片库》

二十一、装饰

　　标志要想在自然美基础上具有艺术美，这就需要在标志的主体或背景上作某种修饰。在细节和手法的处理原则上要以点出对象的特征为目的，使图形更符合理想、更加丰富。但这种装饰不是简单的加框，而是对形进行必要的处理。标志造型艺术中的装饰法注重对主题内容的加强，添加的形象要使主题更明确、更完整，使意念的传达更为完整，让人既能明确标志的内涵，又能给人以新奇感。在设计过程中，也要注意不要过分装饰。

图 3—187

图 3—184

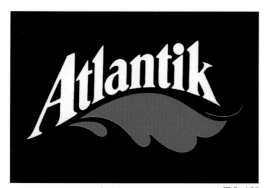

图 3—185

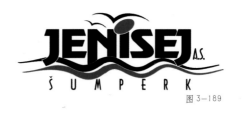

图 3—189

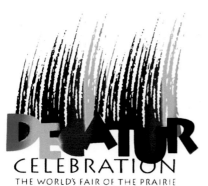

图 3—186

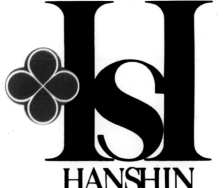

图 3—190

图 3—184　图载《标志创意》

图 3—185　图载《装潢设计
　　　　　　大百科》

图 3—186　庆典公司　图载
　　　　　　《标志设计实务》

图 3—187　棒球 图载《后现
　　　　　　标志设计》

图 3—188　Bebi　图载《电子
　　　　　　图片库》

图 3—189　Jenisej Sumperk 图
　　　　　　载《电子图片库》

图 3—190　图载《世界商标
　　　　　　设计精华》

二十二、立体

这里所说的立体是指通过透视法打破构成标志造型的一般二维平面，让实体在二维平面中表现出三维的空间效果。立体在标志中的应用，是丰富标志造型的又一有效的艺术手法，它比平面的标志图形更有厚重感，加强了标志的造型力度，丰富了标志的造型美感。由于它不是一般的立体形，在设计时要作必要的处理，以增加信息量。

图 3-194

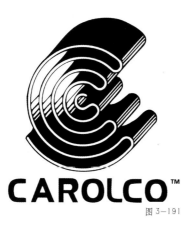

CAROLCO™

图 3-191

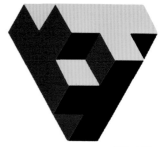

图 3-195

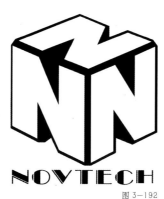

NOVTECH

图 3-192

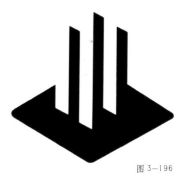

图 3-196

二十三、徒手

徒手，是以手绘形式构成的作品。它不循规蹈矩，讲究无拘无束地自然发挥，强调自然性和偶然性的表现，是一种随意、轻松的表现方法。它充分显露了人性活泼自由、富于真情的内涵，给人以个性化的、焕然一新的感觉。现代社会生活环境的都市化，导致人们思想与情感的沟通急剧减少，使得人们对其的渴求比以往任何时候都更为强烈。利用这种方法构成的标志图形，形体语言更加明确、生动自然、富有灵活性和人情味，具有浓厚的艺术气息和诗一般的美妙意境，使人在赏心悦目的同时又能紧紧把握现代潮流，并以强烈的差异性与其他的标志造型产生明显的区别。

图 3-191 Carolco 图载《电子图片库》

图 3-192 Novtech 图载《电子图片库》

图 3-193 三井实业股份有限公司 图载《形象设计》

图 3-194 劳莱特建筑公司 图载《世界商标设计精华》

图 3-195 TIMBERLINE 公司 图载《标志设计实务》

图 3-196 图载《电子图片库》

图 3-193

图 3-197

JAZZ

图 3-201

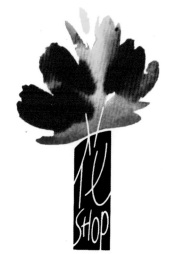

SHOP

图 3-198

图 3-197 宏骏平面设计工作室
　　　　图载《标志设计实务》
图 3-198 花店　图载《标志设
　　　　计实务》
图 3-199 春季墨尔本杯赛马
　　　　图载《世界商标设计
　　　　精华》
图 3-200 图载《电子图片库》
图 3-201 图载《标志设计实务》
图 3-202 美国芝加哥市2001
　　　　年新年标志　图载
　　　　《标志设计实务》

Chicago2001

图 3-202

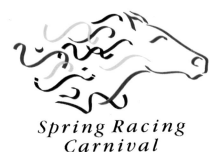

*Spring Racing
Carnival*

图 3-199

以上这些手法不一定适合于每个形，而一个形的处理有时也不仅仅用一种方法，但有一个原则：始终把握形式与内容的统一，不能为形式而形式，即可求不可过。

作业与思考题

1. 标志诉求的主要形式有哪些？

2. 请创作一幅标志（题材不限），努力尝试运用最佳的表现形式来设计。

3. 试拟订一个标志主题，分别用不同的图形要素和文字要素来表现。

4. 标志色彩的定位依据是什么？试分析一些你所喜欢的标志作品中的色彩，分别阐述它们的定位方向及所达到的色彩表现效果。

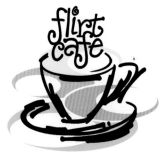

图 3-200

第四章　标志设计的程序

世界上各大企业都以标志作为市场的开路先锋，证明了标志设计的优劣将直接影响到事物的形象与传播，影响到企业的形象与运营的业绩，影响到产品的竞争。它是企业今后发展壮大和参与竞争的利器。要想设计出成功的标志，在设计前必须有一个良好的标志设计程序，它关系到标志的设计成功与否。

图 4-4

STUD CORPORATION

图 4-1

Tianfeng

图 4-3

图 4-2

图 4-1　图载《世界商标设计精华》

图 4-2　图载《标志创意》

图 4-3　图载《标志创意》

图 4-4　图载《标志创意》

第一节
准备阶段

对于任何设计而言，前期的准备工作是必不可少的。因为标志设计的诉求对象是双向的，它既要传播企业的理念与精神，达到标志的识别功能，还要符合受众的观感，因为标志最终是要给人看的，不可忽视受众的观感。设计师在此扮演着一个十分重要的角色，他是企业与消费者之间沟通的桥梁与纽带，需全面了解和分析客户的追求，准确掌握客户的目的，客户想到的设计师要想到，客户没有想到的设计师也要想到。所谓"知己知彼，百战不殆"。因此，在正式作业前，须将设计对象的企业精神、经营宗旨、经营方针、市场定位、企业历史发展状况、企业产品性质的属性、市场营销策略、产品销售情况、竞争对手的情况等相关资料收集起来，让自己清楚地知道设计的作品是组织、社团、企业的标志还是品牌标志，是全新的设计还是旧标志的修改，是与企业、社团或公司名称保持联系还是单独使用，要不要使用文字等等，以备后续设计意念的开发。此外，设计者还要知道自己此次设计的目的是什么，通过标志设计要解决哪些问题，起到什么作用，自己设计的消费者是谁，有没有什么特别的限制或要求，从中分析消费者对于题材、造型要素、构成原理、表现形式的喜恶程度，以此作为设计工作的参考。

图 4—5

图 4—6

图 4—7

第二节
调研与策划

　　市场调研是深入了解标志项目以及相关知识和信息所不可缺少的环节，是标志设计定位的依据和基础。调查研究的重点是在已有的标志中确定哪些是有利因素，哪些是不利因素，确定社会大众和消费者对标志的真正需求是什么。它将使我们在设计活动中以科学的态度参与竞争，以确保判断更准确，定位更准确。

　　调研时要面向市场做深入细致的了解，尽可能多地获取相关信息资料作为设计的依据和创意的出发点。在当今的信息社会中，可以应用一切可以获得信息的手段来服务于设计。对于一些近距离的设计项目，可以直接通过实地考察等手段来获取信息资料。而较远的设计项目，可以通过互联网等多方面地查找信息、获取资料。调查研究包括：企业的精神，经营宗旨、经营方针、市场定位、企业历史发展状况、企业产品性质的属性、企业生产力状况，产品销售情况等。对市场上同行业竞争对象的标志也要加以收集、整理、分析。然后对搜集来的信息进行筛选，从中比较各标志的优缺点，并将整理出的资料作客观的分析：企业主要的特征是什么，企业最具有代表性的东西是什么，用什么方式去塑造企业形象而使企业员工、社会大众、机关团体等对企业产生一致的认同感，然后权衡轻重制定出策略。

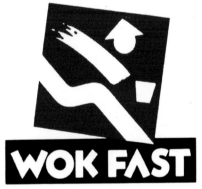

图 4—8

图 4—9

图 4—5　Batrus Hollweg　图载
　　　　《后现标志设计》

图 4—6　美国国家奥林匹克运
　　　　动会委员会　图载
　　　　《后现标志设计》

图 4—7　春风行动新品牌工程
　　　　图载《形象设计》

图 4—8　快餐店　图载《标志
　　　　设计实务》

图 4—9　纺织博览会　图载
　　　　《标志设计实务》

图4—10

图4—11

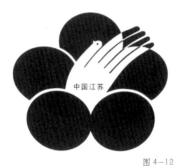

中国江苏

图4—12

第三节
创意与构思

构思的过程是展开创意、等待灵感发挥的过程。有了充足的信息资料做基础，设计师的设计思路就会比较清晰，可以多方位地寻求设计的可能性，通过对调查和收集的所有材料进行整理和归纳，准确地把握设计的方向，找到创意的突破口。设计时不可能在方寸之地把所调查的材料全部包含进去，它需要我们运用科学方法去进行设计，不是靠碰运气或投其所好就可以的，而是凭借调查研究信息资料的准确和深入程度，凭借设计者的平时知识、技术和经验的积累，凭借艺术手段表现熟练多变的技巧。

在设计的初期阶段，应注重设计意念的开发。即从不同的角度去表现所要表达的概念，而不是追求固定方向，定点深入地精密作业。可根据企业、产品的特征，尝试从不同角度、不同方向对标志主题进行全方位挖掘，寻求各种设计的资源。在创意过程中可采用逆向思维、发散思维等不同的方法去综合思考。产生大量的设计方向后，就要将思维想象转化成具体可见的草图形式，根据标志设计的识别性、文化性、时代性等原则进行创意与发挥。标志设计不同于艺术家的创作。标志设计的表现要受很多的限制，要以企业精神理念为依据，以受众对象为原则，以表现技法为手段，以强烈的个性为目标。因此，该阶段草图越多越好。有时许多闪现的灵感与构思如不及时记录下来就会稍纵即逝。然后把那些可能表达目标的创意进行有目的的组合、起草，然后进行筛选，再从大量的草图方案中筛选出三至五个比较完整、满意的方案。再广泛征求意见，从而作进一步调整和完善。从图形的完整性、黑白关系、长宽比例、线条粗细、放大或缩小的疏密关系等方面反复斟酌比较。最后确定一至两个最佳方案，最终使标志的形象更美观、简洁，所表达内容、信息更丰富。

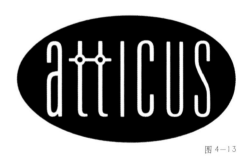

图4—13

图4—14

图4—10 电子公司 图载《电子图片库》

图4—11 活泼股份有限公司 图载《形象设计》

图4—12 中国'99世博会江苏团 图载《标志设计实务》

图4—13 atticus 图载金贝尔设计协会

图4—14 美国女作家协会 图载《现代标志设计》

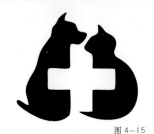

图 4-15

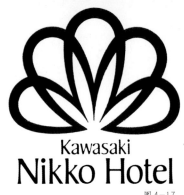

Kawasaki
Nikko Hotel

图 4-17

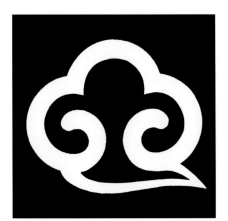

图 4-16

图 4-18

第四节
设计与制作

　　任何艺术都有其特定的表现形式，并受其内在规律性制约。标志设计也同样如此。由于标志所代表的特殊意义，要做到将特定的传达内容用一个简洁概括的方式，在相对较小的空间里表现出来。那么标志的设计在思维方式、表现手法、审美观等方面都应具有自己的特点。在设计时尽量避免使用过多的设计元素，标志要像诗一样具有高度的凝练性，力求在简单的形式下构思巧妙、内容准确、结构紧凑、含义丰富。

　　经过以上的设计流程，标志设计工作才算完成。当标志的造型确定后，为了确保标志造型的严谨、准确和完整性，对精选后的草图要进一步细化和改进，根据具体情况做出相应的规整处理。修正的范围应包括：造型的视觉修正、制图法的表现、尺寸的规定与缩放比例、基本要素的组合规定。将规范后的定稿用电脑图像处理系统按标准制图法进行精确复制，方便于特殊场合时的放大与复制。最后，要在设计稿后附上比较详尽的标志设计说明文字。

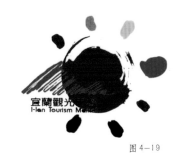

宜蘭觀光市場
I-lan Tourism Market

图 4-19

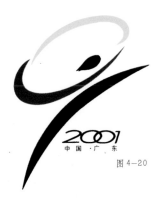

2001
中国·广东

图 4-20

作业与思考题

　　1.标志设计的制作流程是什么？

　　2.对精选后的草图要根据具体情况做出相应的修正处理，修正的范围大致包括哪些？

图 4-15　图载《小题难做》

图 4-16　中国航空服务有限公司　图载《现代标志设计》

图 4-17　图载《电子图片库》

图 4-18　保加利亚音乐节　图载《后现标志设计》

图 4-19　宜兰观光市场　图载《形象设计》

图 4-20　中华人民共和国第九届运动会　图载《标志设计实务》

第五章　标志设计的制作

标志应用在各种设计项目上，尤其是能在印刷媒体上正确再现，通常都以精致的样本剪贴完成，或者使用底片以便制版。但是上述方式仅适合尺寸较小的标志使用。一般招牌、标识板、建筑外观等大型应用设计的场合，标志样板和底片已不敷使用，必须重新手绘以符合需要。因此，学会并合理地运用制作标志的方法是必要的工作。

制图前要先画草图，通过扫描仪扫描后，再利用专业的绘图软件（Photoshop、Corldraw、Freehand）进行加工，也可直接手工绘制而成。近些年，电脑应用的普及使设计作品更便于做精确化修改，因此，将其作为设计的辅助工具来使用也越来越频繁。通常我们将规范后的定稿用电脑图像处理系统按标准制图法进行精确复制，标志设计需要制作彩色稿及黑白稿。

某些标志在放大和缩小后会有不同的效果，为确保标志绘制或复制的准确性，也为避免因标志的放大或缩小而造成标志变形，通常需要做出标志的制图，以标示出标志的轮廓、线条、距离等精密的数值。其制图大致可采用方格标示法、比例标示法或圆弧角度标示法等，以便在放大或缩小时都能精确描绘和准确复制。

一、方格标示法：用正方格子线配置标志，以说明线条宽度、空间位置等关系。（见图5-1）

二、比例标示法：以图案造型的整体尺寸，作为标示各部分比例关系的基础。（见图5-2）

三、圆弧、角度标示法：为说明图案造型与线条的弧度与角度，以圆规、量角器标示出各种正确的位置，是辅助说明的有效方法。（见图5-3）

图5-2

图5-3

图5-1　荷兰国际SPAR超级市场连锁店　图载《企业识别系统》

图5-2　荷兰FURNESS航运标志　图载《企业识别系统》

图5-3　法国ELF亿而富石油标志　图载《企业识别系统》

图5-1

作业与思考题

1.标志制图法大致可采用哪些？

2.试选用任意一种制图法制作一幅标志。

第六章　优秀作品欣赏

图6-1

图6-4

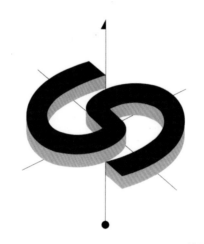

图6-5

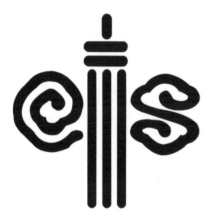

图6-2

图6-6

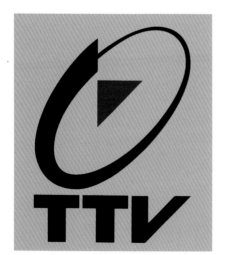

图6-3

图6-7

图6-1　CNL

图6-2　人民日报社CI导刊　图载《中国标志创意》

图6-3　TTV　图载《中国标志创意》

图6-4　时代年华地产品牌　图载《现代标志设计创意与表现》

图6-5　优良平面　图载《中国标志创意》

图6-6　传媒关注　图载《中国标志创意》

图6-7　中国文联　图载《中国标志创意》

图 6-8

图 6-12

图 6-9

图 6-10

图 6-13

图 6-11

图 6-14

图 6-15

CORBIS

DIGITAL STOCK

图 6-20

图 6-17

图 6-21

图 6-15 日立 图载《VI 设计》

图 6-16 日本三洋 图载《VI 设计》

图 6-17 图载《日本彩色商标 与企业识别》

图 6-18 图载《日本彩色商标 与企业识别》

图 6-19 斯考特唱片公司 图载《VI 设计》

图 6-20 美国科比斯数码摄影 图载《VI 设计》

图 6-21 图载《日本彩色商标 与企业识别》

图 6-22 日本普拉图克博物馆 图载《VI 设计》

图 6-23 美国斯莱德莱特皮具 公司 图载《VI 设计》

图 6-18

图 6-22

图 6-19

图 6-23

图 6—24

图 6—25

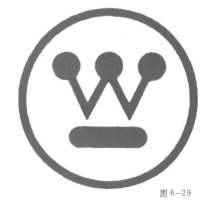

图 6—29

图 6—26

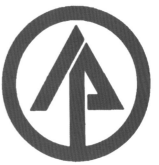

图 6—30

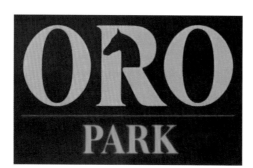

图 6—27

图 6—31

图 6—28

图 6-32

图 6-36

图 6-37

图 6-33

SAINENG

图 6-38

图 6-34

RISING

图 6-35

NORTHWEST
PHILATELY

图 6-39

图 6-32 入浴剂 图载《日本彩色商标与企业识别》

图 6-33 四达全轴承有限公司 图载《现代标志设计创意与表现》

图 6-34 西安劲力工业电源有限公司 图载《现代标志设计创意与表现》

图 6-35 交大瑞森集团 图载《现代标志设计创意与表现》

图 6-36 FOTOCLIK 公司 图载《现代标志设计创意与表现》

图 6-37 中广实业公司 图载《现代标志设计创意与表现》

图 6-38 西安赛能影视技术有限公司 图载《现代标志设计创意与表现》

图 6-39 西北五省集邮协作体标志 图载《现代标志设计创意与表现》

图 6-40

图 6-43

图 6-41

图 6-44

图 6-40 生活彩色电视 图
　　　 载《现代标志设计
　　　 创意与表现》

图 6-41 星美传媒有限公司
　　　 图载《现代标志设
　　　 计创意与表现》

图 6-42 咖啡与玫瑰西餐厅
　　　 图载《现代标志设
　　　 计创意与表现》

图 6-43 饭店标志 图载
　　　 《现代标志设计创
　　　 意与表现》

图 6-44 深圳市玄度电子
　　　 有限公司 图载
　　　 《现代标志设计创
　　　 意与表现》

图 6-45 博视设计 图载
　　　 《现代标志设计创
　　　 意与表现》

图 6-46 小天使护手霜 图
　　　 载《现代标志设计
　　　 创意与表现》

图 6-42

图 6-45

图 6-46

图 6—47

图 6—51

图 6—48

图 6—52

图 6—49

图 6—50

图 6—53

The Ocean
Conservancy

Advocates for Wild, Healthy Oceans

图 6—54

图 6—47　红太阳　图载《现代标志设计创意与表现》

图 6—48　大西洋电力和煤气公司

图 6—49　英才教育机构　图载《现代标志设计创意与表现》

图 6—50　大阪研究会社　图载《日本彩色商标与企业识别》

图 6—51　爱尔兰爱国者标志

图 6—52　依迈金　图载《现代标志设计创意与表现》

图 6—53　拉斯维加斯城市标志

图 6—54　海洋维护标志

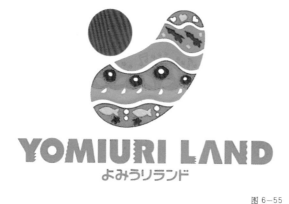

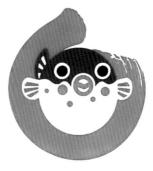

図 6－55

図 6－59

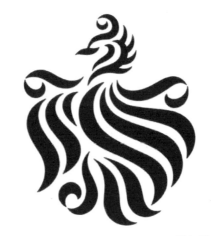

図 6－56

図 6－60

図 6－57

図 6－61

図 6－58

図 6－62

图6—67

ÉVENTAIL
GOLF CLUB

图 6—63

SSCT

图 6—64

图 6—68

COSIMA

图 6—65

图 6—69

VSST

图 6—66

DAÏDOH PLAZA

图 6—70

图 6—71

图 6—75

图 6—72

图 6—76

图 6—73

图 6—77

图 6—74

图 6—78

TELEVISION

图6-83

图6-79

图6-80

OSF
Okamoto Scholarship Foundation

财团法人 岡本国際奨学交流財団

图6-84

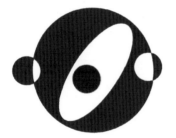

图6-81

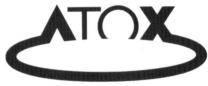

ATOX

图6-85

图6-79 图载《日本彩色商标与企业识别》

图6-80 图载《日本彩色商标与企业识别》

图6-81 图载《日本彩色商标与企业识别》

图6-82 图载《日本彩色商标与企业识别》

图6-83 图载《日本彩色商标与企业识别》

图6-84 图载《日本彩色商标与企业识别》

图6-85 图载《日本彩色商标与企业识别》

图6-86 图载《日本彩色商标与企业识别》

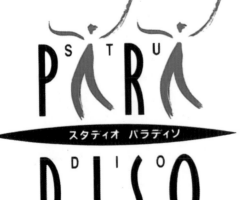

HEAVENLY BODY

图6-82

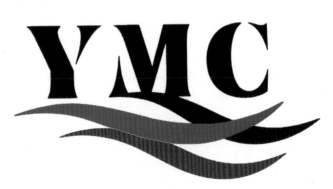

图6-86

图 6—87

图 6—91

图 6—88

图 6—92

图 6—87 卫生用品　图载
《日本彩色商标与
企业识别》

图 6—88 图载《日本彩色商
标与企业识别》

图 6—89 幼儿教育会社　图
载《日本彩色商标
与企业识别》

图 6—90 写真业　图载《日
本彩色商标与企
业识别》

图 6—91 自动车　图载《日
本彩色商标与企
业识别》

图 6—92 大阪观光协会　图
载《日本彩色商标
与企业识别》

图 6—93 商店标志　图载
《日本彩色商标与
企业识别》

图 6—94 他鲁芭斯高尔夫
球场　图载《现代
标志设计创意与
表现》

图 6—89

图 6—93

图 6—94

图 6—90

图6—95

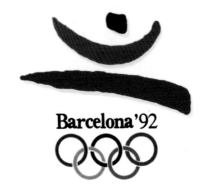

Barcelona'92

图6—99

图6—96

图6—100

COS
INTERNATIONAL

图6—97

NIPPON LEVER
YOUR BEST PARTNER

图6—101

图6—95　图载《日本彩色商
标与企业识别》

图6—96　图载《日本彩色商
标与企业识别》

图6—97　图载《日本彩色商
标与企业识别》

图6—98　图载《日本彩色商
标与企业识别》

图6—99　1992年巴塞罗那奥
运会 图载《VI设计》

图6—100　图载《日本彩色商
标与企业识别》

图6—101　化学制品标志 图
载《日本彩色商标
与企业识别》

图6—102　图载《日本彩色商
标与企业识别》

图6—98

清田鋳機
CASTING MACHINE KIYOTA

图6—102

MORIMITSU

图 6-103

图 6-107

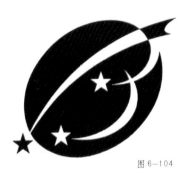

图 6-104

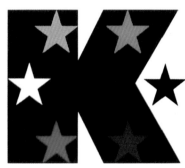

图 6-108

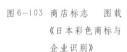

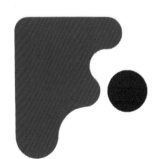

图 6-105

OKAYAMA

图 6-109

图 6-106

参考书目

现代图形设计的创意与表现　　薄贯休　贾荣林　编著　　　　　国际文化出版公司

企业识别系统 /CIS　　　　　林磐耸　编著　　　　　　　　　艺风堂出版公司

现代标志设计　　　　　　　中央工艺美院装潢艺术设计系　编著　辽宁美术出版社

装潢设计大百科　　　　　　张景然　苏海涛　主编　　　　　　辽宁科学技术出版社

现代标志设计　　　　　　　车其　编著　　　　　　　　　　　河北美术出版社

标志设计　　　　　　　　　李巍　吕曦　毛德玲　编著　　　　西南师范大学出版社

世界商品设计精华　　　　　周伟雄　张燕萍　韩鹤鸣　编　　　广东科技出版社

　　　　　　　　　　　　　　　　　　　　　　　　　　　　　江西科学技术出版社

中国标志创意　　　　　　　吕中元　彭年生　主编　　　　　　湖北美术出版社

标志创意　　　　　　　　　李中扬　编著　　　　　　　　　　湖北美术出版社

后现代标志设计　　　　　　张雪　著　　　　　　　　　　　　岭南美术出版社

现代标志创意与表现　　　　门德来　编著　　　　　　　　　　西安交通大学出版社

形象设计　　　　　　　　　杨宗魁　主编　　　　　　　　　　岭南美术出版社

标志设计　　　　　　　　　周海清　安吉乡　编著　　　　　　中南大学出版社

新概念标志设计　　　　　　苏克　著　　　　　　　　　　　　中国纺织出版社

标志设计　　　　　　　　　吴国欣　编著　　　　　　　　　　上海人民美术出版社

标志设计实务　　　　　　　谢燕淞　编著　　　　　　　　　　江苏美术出版社

后 记

　　《21世纪高等院校美术专业新大纲教材》蕴含着新时代的气息，凝聚着各地高等院校美术教育和艺术设计专业的诸多专家、学者和骨干教师的心血，代表着现代艺术教育领域优秀的教研成果，如今，本套教材在各方面与安徽美术出版社的共同努力下，终于面世了。它不仅填补了我省高等院校美术专业教材的空白，而且将对促进现代高等院校艺术素质教育有着深远的意义。

　　全套教材根据教育部新近颁布的高等院校艺术教育专业新大纲的要求，针对当今教学工作的实际需要，本着三个基本原则编写：

　　一、强调基础教育。造型艺术的丰富性和复杂性，决定了它对基础知识和技能的要求十分严格，它需要科学而系统的学习与训练。学生不仅掌握造型艺术的基本方法与技巧，而且更重要的是掌握必要的视觉形式规律。

　　二、注重美术素养。无论美术教育还是艺术设计专业，我们培养出的学生不仅要有较好的基础知识，而且要有良好的美术素养、敏锐的视觉意识和高品位的审美情趣。

　　三、引导开拓创新。为促使学生的思维从低级迈向高级，由必然王国进入自由王国的境界，本套教材不仅注重了专业基础知识的教育，而且注重了现代教学理念的融会，尤其注重"视觉思维方式"的引导。它将使学生更加积极地面对今后的探索，对于启发创新具有十分重要的意义。

　　承传与创新是艺术探索和教育的永恒课题，从这种意义上说，本套教材需要不断吸收最新科研和教学成果，以求更加完善。我们相信，在教育行政管理部门的大力支持下，在高等院校的专家、学者和骨干教师的共同努力下，《21世纪高等院校美术专业新大纲教材》当会与时俱进，更加成熟。

　　《21世纪高等院校美术专业新大纲教材》得到了全国各地高等院校美术教育和艺术设计的院、系的大力支持。在编写过程中，所有参加编写的专家、学者和骨干教师均表现出对教材精益求精和无私奉献的精神，尤其是每本书的主编和副主编在统稿时表现出的高度责任感，让人感佩不已。安徽美术出版社的编校人员和印制人员为确保书稿的质量与进度亦付出了极大的努力。整套教材的确是集体智慧的结晶。在此，我们向在各方面给予支持、帮助的领导、专家和朋友们致以深深的谢意。

策划人

2006年12月